LOCUS

LOCUS

LOCUS

LOCUS

Smile, please

KISHI TO EIAI: ARUFA GO KARA HAJIMATTA MIRAI by Meien Ou
© 2018 by Meien Ou
Originally published in 2018 by Iwanami Shoten, Publishers, Tokyo.
This complex Chinese edition published 2018 by Locus Publishing Company
by arrangement with Iwanami Shoten, Publishers, Tokyo

smile 157

棋士與AI —— Alpha Go開啓的未來

王銘琬 著

林依璇 譯

編輯　　連翠茉

校對　　呂佳眞

美術設計　林育峰　許慈力

出版者：大塊文化出版股份有限公司

台北市105南京東路四段25號11樓

www.locuspublishing.com

讀者服務專線：0800-006689

TEL：(02) 87123898

FAX：(02) 87123897

郵撥帳號：18955675

戶名：大塊文化出版股份有限公司

e-mail:locus@locuspublishing.com

法律顧問：董安丹律師、顧慕堯律師

版權所有　翻印必究

總經銷：大和書報圖書股份有限公司

地址：新北市新莊區五工五路2號

TEL：(02) 89902588 (代表號)　FAX：(02) 22901658

初版一刷：2018年10月

定價：新台幣300元

ISBN 978-986-213-918-9

Printed in Taiwan

棋士與 AI

ALPHAGO 開啓的未來

アルファ碁から始まった未来

王銘琬——著　林依璇——譯

目錄

前言

I 「強 AI」的登場

1・征服圍棋的 AI，也將征服人類 12

2・AlphaGo 決戰棋士與引退 20

3・技術日新月異 28

4・用選戰理解圍棋 33

II AlphaGo 面面觀

1・圍棋是概率的大海 42

2・AI 的棋其實很容易懂 53

3・「神之一手」和水平線效果 64

4・過度學習的陷阱 70

5・開發與資訊公開 79

Ⅲ AI 與人類的交會點

1・事物的背後需要故事性嗎？ 94

2・局部與全局的迷思 104

3・「恐懼感」能讓我們學到什麼？ 124

Ⅳ 從棋盤走向社會

1・如何從 AI 學習 134

2・專家的傲慢 148

3・從「圍棋之神」所見的「強」與「有趣」 160

Ⅴ 身為人的證明

1・創作的危機 172

2・從 AI 反看自己 186

3・人類的矛盾與多種面貌 198

後記 210

前言

二〇一六年三月，將深層學習技術發揮到新境界的 AI「AlphaGo」與圍棋界的頂尖好手韓國棋士李世乭對戰，五局對決後，AlphaGo 最終以四比一獲勝。人類的敗北，讓圍棋 AI 瞬間成為全球矚目的焦點。在那之前，我也協助開發圍棋對戰軟體，兼具棋士與開發者的身分，因為如此，我在圍棋與軟體兩方面，同時嘗了二敗。

由於 AlphaGo 的出色表現，讓全世界發現 AI 的能力超過人類，大幅提升對 AI 的關注程度。

「電腦在圍棋贏過人類」的新聞竟然足以撼動全球，這讓我感到十分驚訝。

加上開發團隊表示，AlphaGo 系統具有橫跨其他領域的「通用性」，讓世界期待 AlphaGo 未來在各個領域也能發揮作用。圍棋被當成人類智慧的象徵，具有運用在其他領域的共通性，身為棋士的我為此感到與有榮焉。

二〇一七年五月，AlphaGo 的「Master」版本對決世界排名第一的棋士——中

國的柯潔，獲得三局全勝。壓倒性的勝利展現了 AlphaGo 超越人類的力量。在這次對決後，AlphaGo 團隊表示，「未來不會再與人類對決」，因為已經不需要以對決來證實 AlphaGo 的能力，之後的 AlphaGo 將以和人類攜手合作為目標。全世界也對 AlphaGo 與人類的合作達成共識，「人類和 AI 究竟誰比較強」的爭議，如今已成過去式。

接下來，二〇一七年十月，最新版本的「AlphaGo Zero」標榜「從零自學」，也就是「無需教師的學習方式」，並且與先前的 Master 版本對決，根據團隊公布的資料，AlphaGo Zero 總計在一百次對決中取八十九次勝利。

已往的 AlphaGo 在學習過程中，先以人類的棋譜作為範本，加以學習，並以此為基礎進一步強化，進而勝過人類。但是 AlphaGo Zero 並未利用人類的棋譜，單憑自身的強化系統所呈現的戰果，比已往的圍棋對戰軟體更為優秀。

對此柯潔在推特上表示，「從無垢的 AlphaGo 來看，人類太多餘了。」AlphaGo 雖勝過人類，人還能保留「它是站在我們肩膀上」這份些許的驕傲，而 AlphaGo Zero 連這點僅有的自尊都剝奪掉了，從柯潔的留言可以看出他所感受的喪失感。

圍棋軟體的「從零自學」本來就是備受**矚目**的話題，透過「從零自學」，或許

可以發現超越人類思考範疇的可能性，圍棋愛好者對此也十分期待。除了 AlphaGo 外，先前全球也有其他團隊開發圍棋 AI 自學軟體，然而遲遲未見成果，以過往的主流認知來說，「圍棋不適合軟體自學」是共識。

雖然 AlphaGo Zero 跌破眾人眼鏡，但它的下法和人類其實並沒有太大差距，也沒有遠超乎人類想像的表現。AlphaGo Zero 的表現並未完全否定人類迄今的圍棋研究成果，這讓我不禁鬆了一口氣。其後過了兩個月，在二〇一七年十二月，研究團隊更進一步發表 Alpha Zero。Alpha Zero 指的是將 AlphaGo Zero 所使用的演算法，應用到其他遊戲上。經過數小時的學習後，Alpha Zero 戰勝西洋棋和將棋的最強軟體。到目前為止，圍棋 AI 的研究遠超過其他遊戲，自此可以與其他遊戲站在一個平台，廣泛交換多面的資訊與看法，未來的發展值得期待。縱使 AlphaGo 的活動時間還不到兩年，但對棋士而言，每天都是悲喜交集的。

來自 AI 的戰帖帶給圍棋界前所未有的衝擊，面對新時代，圍棋界也只能一邊摸索一邊前進，而今後其他領域也將相繼面臨一樣的情形。隨著 AlphaGo 的發展，AI 的開發更加注重深層學習。AlphaGo 可說率先引路，領導了 AI 軟體與硬體雙邊的發展，不僅限於 AI，作為一個時代的象徵，它的影響層面可說是無遠弗屆。

我身爲參與軟體開發的棋士，得以站在一個特別的角度觀察 AlphaGo。AI 浪潮席捲人類社會，並進一步融入現實的世界。儘管一開始人們可能會受到衝擊，感到無所適從，但 AI 的發展也是讓我們重新檢視自己的好機會。AlphaGo 讓我們看到，人類的未來有許多可能性，充滿許多不確定性和隨之而來的課題，也有許多疑問還沒有得到解答。

圍棋的規則非常單純。雖然其中充滿千變萬化的巧思，但內容並不難理解。本書以一般大眾爲訴求對象，就算不懂圍棋也無妨，希望任何人都可以輕鬆閱讀。如果各位在了解 AlphaGo 的同時，更進一步對圍棋產生興趣的話，身爲作者，我也感到無上的喜悅。

I 「強ＡＩ」的登場

1 征服圍棋的 AI，也將征服人類

X DAY

　　遊戲機的歷史，最早可以追溯到一七七〇年名為「土耳其人」的西洋棋機器人。

　　這台機器連戰連勝，強悍無比。後來發現是有人躲藏在機器裡面下棋，不過當時「土耳其人」的確也引發許多人的好奇心。「人和機器對決時，哪一方會獲勝？」無論哪個時代，人和機器的較勁總是眾所矚目的話題。

　　對於電腦程式師而言，以遊戲來測試電腦能力，一直是很有效的方式。程式師將電腦贏過人類的日子稱為「X DAY」，作為明確的目標。這一天的到來，對程式師具有很大的意義。

　　一九九七年，電腦西洋棋軟體「深藍」擊敗西洋棋世界冠軍卡斯巴羅夫，震撼全世界。不過在那之後，仍然很少人認為人類真正敗給了機器。畢竟電腦的計算速度遠勝於人類，很多人認為深藍之所以能夠取勝，只不過是因為享有計算速度的優

勢罷了。

然而，二○一六年三月，圍棋 AI AlphaGo 擊敗圍棋世界冠軍李世乭，卻帶來了遠比深藍強大的震撼。比賽為五局決勝，AlphaGo 不僅以四勝一敗取得勝利，在內容上也壓倒了對手，因為如此，這次世界認識了電腦能力超過人類的現實。

至今為止，「電腦凌駕於人類之上」頂多是出現在科幻片中的情節，但 AlphaGo 的獲勝，讓全世界開始認真討論和面對「AI 贏過人類」這個重要現象。而這不只是一時的風潮，相關討論與時俱增直到現在，每當討論 AI 的議題，二○一六年 AlphaGo 和李世乭的對戰照片仍不時會被拿出來作為開場白；可見 AlphaGo 的勝利是如此重要，具有跨時代的意義。

深藍獲勝之後，圍棋可說是人類僅剩的堡壘。圍棋的變化多端遠勝西洋棋，而圍棋需模糊判斷的特質，也是當時電腦的弱項。直到 AlphaGo 問世之前，歐美對圍棋的定位是以「電腦也難以取勝的遊戲」聞名的。

我有緣於二○一四年參與開發圍棋軟體，不過並沒有讓圍棋軟體勝過人類的野心。電腦圍棋軟體雖然在二○○六年有飛躍的進步，但還是遠遠不及頂尖棋士。在 AlphaGo 登上國際舞台之前，從西洋棋和將棋的經驗判斷，許多人都認為 X DAY 最

少還要等上十年，而且連要從何著手都沒看清楚。

深層學習

AlphaGo 和至今軟體最大的不同，在於使用了「深層學習」技術。

AlphaGo 由 Google 旗下的 Deepmind 公司所開發，設計者傑米斯·哈薩比斯表示，「AI 可分強 AI 與弱 AI，弱 AI 只會做人類教它的事情，而強 AI 能夠自己觀察所處的環境，並以適應環境來成長」，深層學習正是強 AI 的關鍵技術。

電腦過往的「機器學習」方式，只會學習資料裡被人類所指定的特徵，將指定特徵有關部分加以整理、學習。但是深層學習不是學習被指定的特徵，而是能自動自發從資料找出特徵來進行學習的技術。

已往人類只能教電腦去學「可以說明的」事情，因為電腦是聽人類的命令行動的，無法說明清楚就無法教它學會，所以電腦不可能學會「無法說明」的內容，自然也無法做出人類沒有教過的事情。

然而不需要人類指導的深層學習技術，讓電腦能開始去理解不容易說明的「只能意會，不能言傳」的事物與內容；這樣的內容，人們常用「感覺」這個語彙來表現，

就像圍棋也常用「感覺」這兩個字眼。換句話說，深層學習就是能夠讓電腦學會「感覺」的技術。

比方說孩子能夠認得母親的臉孔，學會走路或堆積木等等，這些事看似簡單，但其中包含著難以用言語形容的感覺；而深層學習能讓電腦學會做這些事情或判斷。

只會照著人所教的內容去做的軟體不管能力多強，只要發生前所未有的狀況，它們就無法應對。但擁有藉由深層學習所獲得的「感覺」的軟體，就有自己的「世界觀」，因此能處理各式各樣的狀況。

例如孩子所認知的「母親」，不只是正面朝自己微笑的母親，也有發怒的母親、用側臉對著自己的母親、被家具遮擋住半邊臉的母親，還有母親的背影等等，和小孩子一樣，深層學習都有能力去認識。

圍棋規則極為簡單，反而讓電腦不容易找到明顯特徵，內容難用言語形容；因此下棋時必須動用「感覺」的比例比起別的遊戲高得多，這也是人類已往能夠在圍棋上保持對電腦優勢的關鍵因素。然而深層學習獲得了「感覺」，讓人類失去原本的優勢，也讓最後的堡壘終告淪陷。

深層學習的另一個特徵是「無法說明究竟是如何學會」。雖說學會「無法說明

的能力」的過程，必定更無法說明，這個現象也讓某些電腦程式師困惑不已。

深層學習的過程首先必須輸入大量資料，接著程式便會自行整理資料，形成對資料的各種認知，不過這些認知究竟是如何形成的，實際上無跡可尋。

對於程式師來說，電腦應該是照指令行動的東西。以開車為例，自己開的車必須能百分之百照自己的意思操縱才能安心，有時只要輪胎稍微一滑，任何一位駕駛都會捏把冷汗。若車子能深層學習，隨自己的經驗自己跑，睡醒時驚覺已經幫你開到目的地，就算結果不錯，也一定有人不喜歡這樣的車子。

我們可以預料，未來有些工作會逐漸轉由 AI 代勞。不過 AI 的認知和人類會有所差異，也一定有人類難以預測的部分。雖說學習無法說明的能力的過程，也必定無法透明，只要人類繼續使用深層學習技術，這個問題也將永遠存在。

通用性

當 Deepmind 公司開發 AlphaGo 之際，所抱持的概念是「AlphaGo 必須是不僅限於圍棋的演算法」。

圍棋遊戲的歷史相當漫長，從《論語》和《孟子》中的記載我們可以得知，圍

棋從西元前就已經是相當廣為人知的娛樂。在漫長的歷史中，圍棋相關的技術不斷累積，從中構築出各種技巧和思考方式。因此，過往的圍棋軟體通常把重點放在「棋該怎麼下」，也就是以圍棋遊戲本身為對象，開發軟體技術。

相較之下，AlphaGo 的系統極力減少專門為圍棋所設計的部分，將目標放在各個領域都能運用的系統，重視「通用性」。在與李世乭對戰後的四個月，也就是二〇一六年七月，Deepmind 公司立刻把 AlphaGo 技術運用在自家資料中心的冷卻系統上，並且發表成果，表示能節省 40％ 的用電，今後關聯技術在醫療領域的活躍也十分令人期待。

新的 AlphaGo Zero 和先前的版本相比，架構更為簡潔，更加體現電腦演算法之美。像是蛋白質的摺疊分散式計算式，能量消耗的削減，以及探索革命性的新素材等等，在許多領域都有 AlphaGo Zero 的活躍機會。

廣範圍的通用性不只是 AlphaGo 的成功，同時代表了 AI 的成功。AlphaGo 所以引發了世界對 AI 爆炸性的關注，係因世界認為，在圍棋做得到的事情，在其他領域也應該做得到。如果軟體是為了因應規則複雜的遊戲而設計，就必須就個別遊戲加以規劃。單純的圍棋規則是達成通用性的關鍵，也是 Deepmind 公司選擇開發圍

棋軟體的原因。

在這裡希望大家不要把上述的「通用性」和 AI 開發的目標「通用型 AI」混淆。包括圍棋軟體在內，目前的 AI 都是以達成特定工作為目標的「單一功能型 AI」。不過「通用型 AI」的目標不僅止於此，除了讓 AI 能夠像人類一樣下圍棋，也能發揮其他工作、家事或是對話等各種功能，這正是目前開發「通用型 AI」的主要目標。

AlphaGo 的通用性和「通用型 AI」沒有關係，而是作為「單一功能型 AI」，具有能夠運用在不同領域的通用性。AlphaGo Zero 的「從零自學」成功實踐「不需要教師的學習方式」，未來的應用面向是否還會再擴大，也十分令人期待。

AlphaGo Zero 能夠獲得如此成果，必須歸功於 AI 和圍棋是很棒的組合。因為圍棋具備了規則簡潔、有明確的標準以判斷學習效果等優秀條件；所以其他領域用「Zero」作無老師學習，未必能和圍棋達到同樣的成果，但是 AlphaGo Zero 這個學習機制以圍棋為原點，提供了將來其他領域自我學習的可能性。

順便提一下本書對於「AI」一詞的用法。「AI」命名於一九五六年，日語將之翻譯為「人工知能」。「AI」的範圍十分廣泛，西洋棋程式「深藍」當然是

AI，讓烤箱順利運作的系統有時也被稱為「AI」。

不過在圍棋軟體的世界，AlphaGo 之前的圍棋軟體並未被稱為「AI」，而是直接被稱作「圍棋軟體」。也就是說，只有具備深層學習功能的圍棋軟體才開始被稱為「AI」。

雖說圍棋以外，也不乏以具備深層學習功能與否，區分是否稱為「AI」，但因還不算有社會共識，也有不少軟體雖然沒有深層學習功能也被稱為「AI」。雖說是否使用深層學習技術，對於軟體本身的定位有很大的影響，仍不乏許多評論將沒有深層學習技術的軟體也稱為「AI」，並以此為基礎討論「AI」對社會的影響。如此混亂的情況雖然必須釐清，但實際上沒有這麼簡單。而深層學習也不一定永遠是 AI 的關鍵技術；總之在目前的時點，「能夠自主性地找出對象特徵以學習」的深層學習仍然具有特殊意義，也由於這項技術才讓 AI 得以有突破性的發展。因此在本書中僅將使用深層學習技術的軟體稱為「AI」。

2 AlphaGo 決戰棋士與引退

超越人類的 AI

二○一七年五月，AlphaGo 與柯潔的三局賽在中國的烏鎮舉行，在「圍棋未來高峰會」的這場賽事被稱為「AI 和人類的最終決戰」，結果是 AlphaGo 的三連勝。

這則新聞受到各國媒體大篇幅的報導。然而和先前相比，社會大眾對 AI 獲勝的反應與其說是驚訝，不如說是早在預料之中。開發團隊也在這場決戰後宣告，AlphaGo 將從此退出與人類的對決。

二○一五年底 AlphaGo 預告與李世乭的比賽，同時在二○一六年一月號的《Nature》雜誌發表 AlphaGo 的論文，並公開了五連勝歐洲冠軍的棋譜，令人吃驚的內容引起世界的廣泛討論；從那時起不過短短一年半，「AlphaGo」時代居然就此結束！

AlphaGo 與李世乭的五番勝負時，僅有少數的 AI 專家預測 AlphaGo 將獲得勝

利。然而一年後，相反地，幾乎沒有人預測柯潔能在這次的比賽獲勝。

連「柯潔是否能贏一局？」這樣的聲音，都讓人覺得是為了增加賽事緊張氣氛的外交辭令；很多人乾脆直截了當的說「柯潔一局都贏不了」。雖然我還是以「誰輸誰贏要下完才會知道」的心態去看這三局棋，結果正如大多數人所料。

為什麼這次的 AlphaGo 這麼有信用呢？原因是這場比賽之前所發生的「Master 六十連勝事件」。

二○一六年十二月二十九日，韓國圍棋對弈網站「Tygem」出現了謎樣帳號「Magist」。「Magist」以頂尖棋士為對手，持續一天十局左右的連勝，當連勝達到兩位數時，開始引發關注。到了第三天的三十一日除夕，所有人都開始認為這個帳號不是真人，而是 AI。

新年，這 AI 挾著三十連勝的紀錄，將帳號由「Magist」改為「Master」，轉戰中國圍棋網站「野狐」，持續連勝紀錄，儘管頂尖棋手輪番上陣挑戰，無一不鎩羽而歸。

因為一度傳出，AlphaGo 方面有回應「不是我們」的消息，這個帳號究竟是何方神聖，引發高度關注。不只是中國和韓國爭相報導，連並非當事人的日本、台灣，

「謎樣棋士 Master」的連勝消息都成為頭條新聞。直到一月四日「Master」達成六十連勝時，AlphaGo 的主要開發者黃士傑表示「我就是 Master 的操手」，「Master」不出所料就是 AlphaGo 的謎底才被揭曉。

「Master」的對手幾乎都是頂尖職業棋士，在這全球矚目的情況下，自然是全力以赴；柯潔連敗之後甚至立刻住院治療，可見職業棋士有多麼拚命。

這六十局一手限時二十或三十秒，比起普通比賽考慮時間短一點，可說是對人類棋士比較辛苦的賽制；就算如此，要實現六十連勝還是必須有巨大的實力差距。

輸給李世乭一盤的時候，AlphaGo 似乎呈現了它的弱點，然而在這六十局，看不出人類有什麼明顯的機會。雖說圍棋粉絲們目睹自己所崇拜的棋士一個接一個地被打敗，因此悲嘆不已，然而這次對決成為全球的大新聞，讓世人再度認識了 AI 的能力。

烏鎮的報導管制

跨年的「Master 戰役」，表示 AlphaGo 的實力已經明顯地超越人類，加上 AlphaGo 會透過自我對戰訓練不斷提升棋力，是眾所周知的；五月的「圍棋未來高峰會」，若上陣的還是「Master」，又會比一月更厲害，因此沒有人認為柯潔會贏。如

此勝負早已注定的比賽，為何還如此盛大舉行，想必有人覺得不可思議吧！

李世乭是當今的頂尖棋士中，拿到世界大賽冠軍最多次的。他的棋風變幻莫測，不僅在韓國，在任何國家他都是人氣超群的棋士。雖說公布李世乭要戰 AlphaGo 的時候，世界排名第一的棋士已經是柯潔，對於全球的圍棋粉絲來說，李世乭此項人選是完全可以接受的。

但是這並不表示 AlphaGo 不想和柯潔對戰。先前之所以沒有選擇柯潔，原因出在 Google 和中國政府的關係不佳，難以在中國舉辦比賽。

生於一九九七年的柯潔，當時還未滿二十歲。柯潔在與李世乭的重要戰役中多次獲勝，成為名副其實的第一人。與其他頂尖棋士相比，柯潔的發言奔放大膽說到做到，吸引了眾多的支持，微博的追蹤人數高達三百八十萬人。

AlphaGo 和李世乭對決時，柯潔屢次在微博發表感想，一邊對李世乭的表現加以批評，一邊發下豪語「如果是我就不會輸」。與李世乭的對決中，AlphaGo 也暴露出此許弱點，「如果是柯潔的話就會有搞頭」，以中國為首的圍棋愛好者都抱著這樣的期待，柯潔和 AlphaGo 的最後決戰可說是眾望所歸。

Google 也希望 AlphaGo 能早日和柯潔對決，然而這個決戰的重要性，迫使比賽

必須在中國舉行。雖然中國和 Google 雙方都努力溝通，但卻遲遲無法達成共識。

然而 AI 的進階不會等你，AlphaGo 的棋力持續進步，眼看著強度將達到無法與人對等比賽的程度；二〇一七年的烏鎮對決是最後的時機，雖然雙方無法完全達成共識，依然決定比賽先辦了再說。

這場對決對中國和 Google 雙方都會帶來很大的利益，有關單位大概覺得，若雙方以舉辦比賽為前提進行交涉，總會有個結果。四月舉辦了盛大的記者會，公布「圍棋未來高峰會」的活動名稱、柯潔和 AlphaGo 將以三局決勝負等。為了迎接五月的「人類與電腦最終決戰」，不只圍棋界，中國的一般媒體也爭相報導，蔚為一大盛事。

結果中國和 Google 之間終究有無法跨越的鴻溝，交涉以破裂收場。也許是中國的報復手段（？），對於本次賽事，中國做了從日本看來令人難以置信的報導管制；僅容許報導比賽的結果，其他資訊例如賽前推測或新聞回顧等一律禁止，連「谷歌」的名字都不能出現，也禁止提及關於 AI 和 IoT 的技術內容。

由於種種限制，此次比賽 Google 在中國的曝光度幾乎是零，雖然有此可惜，不過 Google 當局倒不那麼在意。新聞報導的限制僅止於中國境內，無法管到國外媒體。

對於 Google 而言，在中國的宣傳效果只是額外的紅利，能夠從圍棋比賽這個舞台向

全世界展現自家 AI 技術的完美，他們就心滿意足了。

隱藏 Zero 版本

雖說被臨時決定的報導管制嚇了一跳，除此以外這次活動幾乎沒有發生任何意外狀況，反而讓我覺得現實感闕如。AlphaGo 向全世界展現已被預期的實力，按照計畫宣布退出與人類的比賽，一切按部就班。

在這場對決前，我本來預測 AlphaGo 可能用「從零自學」的版本來戰柯潔，結果對戰時採用的版本是「Master」；在整個高峰會期間未曾有過「從零自學」的任何公告，也沒有使用任何會讓人聯想到「從零自學」的詞彙。

「果然圍棋無法從零自學」，大部分的人開始這麼想，只有一位來自日本棋院的女性理事不接受這個看法，她從自己拜訪 Deepmind 公司時的氛圍感到，「他們不可能沒有開發從零自學」；在會場中，她再三和開發團隊確認這一點，直到最後都沒有改變自己的想法。

AlphaGo Zero 二○一七年十月發表，不過相關論文已於四月提出，時間點早於柯潔戰。AlphaGo Zero 其實在柯潔戰時就已經開發完畢；現在想起來，主辦單位為

了不涉及「從零自學」，對於 AlphaGo 的發言中，很多地方總讓我覺得怪怪的，AlphaGo Zero 的正式公開解答了疑點，讓人不禁大嘆「原來如此」。

邁向「不爭」的時代

閉幕式的時候，負責人者傑米斯・哈薩比斯表示，「這個結果不是 AlphaGo 的勝利，而是人類的勝利」。這句話讓我強烈地感受到，AI 的製作方面最在意的就是，不強調 AI 的能力凌駕於人類，以免導致人類的敵意。因此在展現 AI 能力之餘，也不忘強調「AI 只是人類的助手」，藉此消弭人類對 AI 的戒心。對於這次「最後決戰」的相關報導多依循此一論調，「圍棋未來高峰會」可說是成功地宣揚了，世界自此進入「人類與電腦不爭的時代」這個概念。

AlphaGo 在李世乭戰證實了它已經完全超越人類，雖說其他也有 AI 超越人類的領域，但畢竟還是圍棋才能任誰都能一目了然、充分理解。其後又在「圍棋未來高峰會」讓全世界接受了 AI 和人類「不爭」的說法。高峰會後，比較 AI 和人類能力的論述日益減少，取而代之的是如何管理和駕馭 AI 的討論。

以單一特定工作的觀點來看，AI 能做得比人好，這點已毋庸置疑。就像人和

車輛的關係一樣，人們的觀點已經從「人和車誰跑得快」，轉變成「人要如何操縱車輛」了。

車輛的方向盤終究是握在人類手中，但 AI 是否具有人類的手所能握得住的方向盤呢？就如在此舉例的車子本身，將來說不定連方向盤都沒有，這樣的情況正是「人類與 AI 的關係」日趨複雜的象徵吧？

3 技術日新月異

AlphaGo 為「深度學習」背書

二〇一六年一月號的《Nature》論文，對我而言是天翻地覆的震撼。在那之前，圍棋軟體與人類的棋力差距需要「讓三子」，也就是軟體必須先下三步棋，才與人類旗鼓相當。

我當時正抱著「教」圍棋軟體的心態，參與軟體的開發製作。我的評估是就算教得很成功，也只能讓軟體進步「一子」；如此程度的改良無法與人類並駕齊驅，自然不會威脅到人類，因為當時覺得這是做不到的事情。

看了與論文同時公開的 AlphaGo 的棋譜，我目瞪口呆，因為自己想教會圍棋軟體做的「動作」，它都已經會了！

圖 1　對於歐洲圍棋冠軍樊麾所下的黑 1，AlphaGo 佔住白 2 的位置。這一步一邊補強自身弱點，一邊壓迫對手，同時控制到整體的平衡；先不論這是不是正確答

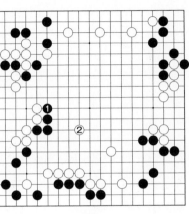

圖1

案，必須對圍棋的深奧有所理解才可能下出這一步，這著棋展現了深層學習的威力。

只下出一步好棋不難，但 AlphaGo 的每一步都維持水準，不見紊亂。雖然機器的失誤比人少是自然的，但當時我已經感覺到，自己要贏它並不容易。

不過，AlphaGo 還有部分使用舊有的演算法，舊有的演算法存在缺陷，而且從論文看來缺陷並沒有解決，因此我認為這樣是無法贏過李世乭的，結果證明我錯了。

舊有的演算法的確有缺陷，但和深層學習帶來的進步相比，這缺陷顯然不是大問題。李世乭巧妙利用演算法的缺陷取得一勝，如今看來簡直是奇蹟。

在烏鎮的「圍棋未來高峰會」中，發表了 Master 對自身實力的評價，表示 Master 比起「李世乭版本」還強過三子。三子就是人類本來高於電腦的差距，假設李世乭版本與柯潔相當，AlphaGo 正好逆轉了人類與電腦的關係。

雖然 Deepmind 公司很客氣地說明，三子之差不過是 AlphaGo 自身互相對戰的評

價，並非實際上讓三子。但是 AlphaGo Zero 實際又比 Master 強一些」，評估 AlphaGo

與人類頂尖棋士之間的差距爲三子，應該是雖不中亦不遠。

如今圍棋在世界的興盛，是歷史的最高峰，獎金高達數千萬日圓的世界賽比比

皆是（順帶一提，李世乭戰的獎金是一百萬美金，柯潔戰的獎金是一百五十萬美金）。

頂尖棋士的棋力在質量上也是歷史巔峰，但 AlphaGo 竟然大大超過了這個水準，我

們不得不承認這個客觀事實。

AI 的發展對硬體帶來的影響

二○一六年一月論文發表之際，眾人莫不爲其硬體規模而震懾。當時的圍棋軟

體多半是個人孜孜矻矻地開發，而由 Google 支持 Deepmind 開發的 AlphaGo 完全是

「異次元」的架構。個別的軟體製作者們看了論文不由得苦笑，「AlphaGo 下一局的

電費，就是我們一個月的薪水！」然後捧腹大笑說：「就算想驗證 AlphaGo，誰有這

個錢啊？」雖說如此，他們都讓自己的軟體開始做深層學習，結果軟體的等級分扶

搖直上，論文的正確度及意義立刻得到驗證。

電腦軟體所使用的技術，和硬體層面有很大的關聯。圍棋軟體在二○○六年

獲得大幅的進展，就是因爲採用「蒙地卡羅演算法」。蒙地卡羅演算法是以模擬

（simulation）的方式對問題求得近似的解答，過去多半認爲，這個方法不適合用在

圍棋軟體。但隨著硬體性能逐漸提升，模擬次數多到足以展現這個方法的威力。

深層學習是由結合「人工神經網路（以人類的神經迴路爲範本的程式）」技術

而成的系統。由於需要龐大的計算量，電腦的能力也需要提升，如今運作的是名爲

GPU 的處理器。

過往大部分的人聽到電腦運算的處理器，第一個浮上腦海的應該會是 CPU，

以處理畫面爲主要目的的 GPU，原先是爲了因應遊戲所需而誕生的，後來將它運用

在處理深層學習，發揮了強大的功能。AlphaGo 將棋盤整體視爲圖像加以處理，和深

層學習相關的部分交給 GPU，其他與模擬相關的部分則交給 CPU。

因爲 AlphaGo 的開發目標，是圍棋的 X DAY，因此建造了多達一百七十六個

GPU 和一千兩百零一個 CPU 的驚人架構——Google 當然非常在意花費這麼

多的資金和電力成本，因此也致力改良軟體和硬體，減少運算量，同時也開發了比

GPU 效能更好的深層學習專用處理器「TPU」，約略只有掌心大小。

在 AlphaGo Zero 的論文中，與李世乭對戰的版本已非原先論文的 GPU，而

是運用四十八個 TPU。Master 運用四個 TPU 的組合，Zero 對戰時也使用四個 TPU。對戰時所消耗的電力，大概已經縮減至原先的數十分之一。

不只 Google 在全力開發深層學習專用的處理器，像是 Intel、NVIDIA 等各廠商都陸續發表新產品，今後深層學習處理器將成為硬體設備中最主要的戰場。智慧型手機中放入與 AlphaGo 同等能力的處理器，已不是夢想，如果無法發展到這個程度，自駕車想必也難以普及化吧！

因為 AlphaGo 的成功，促使 Google 乃至於全世界，鎖定深層學習為重要目標；雖然深層學習是眾多技術中的一項，然而 AlphaGo 以最容易了解的方式呈現它的功能，讓人們認識了「深層學習」。深層學習適用的範圍無邊無際，AlphaGo 展現深層學習技術在現階段所能達到的巔峰。理解 AlphaGo 的內容以及它的作為，可說是預習未來各領域所會發生的改變，AlphaGo 在圍棋世界所挑起的各種問題，在其他領域也是必將面臨的。

4 用選戰理解圍棋

在日本的文學、電視劇、電影等創作中不時可見將棋的身影，以日本整體而言，將棋似乎比起圍棋更深入人心。將棋只要擒王就能得勝，規則簡單易懂，呈現出的形象讓人容易理解，而圍棋會讓不熟悉的人「不知道在爭什麼」；可說因為將棋易解，讓它較能拉近與社會大眾之間的距離。

其實圍棋本來並不難懂，相反地，它是非常單純，讓人馬上可以理解的遊戲。

圍棋讓人覺得難以理解，問題出在沒有用容易懂的方式去說明它。在這裡我想用短短的篇幅，讓各位讀者輕鬆地理解圍棋。

一言以蔽之，圍棋是爭奪棋盤上的佔有率，在棋盤上佔有率多的一方獲勝。若有這樣的概念，當我們觀看比賽時，就能理解棋局的發展，也會發現現實生活中，這樣的情況比比皆是：；圍棋的黑白兩色，就像某個行業兩大廠商的競爭，以市佔率超過一半為目標。

圖3　　　　　　　　　　　　　圖2

圍棋常是現實的寫照，用村長的選舉來比照說明，可能更容易了解。比方兩位新秀選村長，雙方的目標係以得到比對手多的票數，和圍棋是一樣的；棋盤上三百六十一個交叉點也就是選民的人數，因為圍棋是輪流下，所以我們假設這個選舉的競選活動「雙方只能輪流各跑一個行程」，競選人的思考就是「如何讓一個行程能夠拉到最多的票」。

讓我們一邊看柯潔和AlphaGo的棋譜，一邊用選戰為例來理解吧。

圖2 最初的「布局」，如同選戰開始時，各各開始建立自己的地盤。

圖3 到了「中盤」，雙方已經得到部分穩固的地盤，但是浮動票和搖擺不定的團

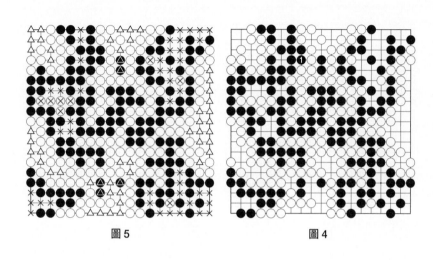

圖5　　　　　　　　　　　　　　　圖4

體票仍然是候選人的目標。黑1穩固右上角的固定票，白2打算抓住右邊的浮動票，然而黑3也將該區塊視爲大票倉，打算去瓜分。

圖4　最後黑1時雙方同意「終局」，投票就告結束。

圖5　讓我們來觀察棋子包圍的部分（白色是△，黑色是×）。在這些空點就算對手把棋子下在裡面，必被包圍提取，表示將來必會爲己方的棋子所佔據，這樣的空點稱爲「地」（已被對方包圍的棋子，最後終將被提取，所以直接視其爲對方的地）。

合計己方的「地」以及周圍所環繞的棋子就是自己得票數，過半數者獲勝（當選），這就是圍棋。我們可以看到AlphaGo

圖6

的黑棋子與所佔的地合計一百八十五，白棋則是一百七十六，黑棋多了九票，所以

AlphaGo獲勝。

因為雙方是輪流下的，所以棋盤上的棋子數量必定相等，日本與韓國不算雙方的子數，只計算△和╳的「地」的部分來定輸贏，這樣比較方便。但中國的計算方式是先前介紹的，棋子與地加起來算，對AI而言也是這樣做比較方便。計分手續的不同，就像同樣是選舉「開票方式」也會不同，無論採用哪種方式都不會影響結果。

若能對圍棋用這樣的感覺去認識它，就能容易理解AlphaGo所下的棋的內容。

比方說，選舉活動如何「開跑」往往成為媒體焦點，每個候選人所選擇的第一個行程，也會呈現出該候選人的戰略方向。

圖6這盤棋雙方各自的「開跑」地點，都選擇容易形成地盤的靠近角落位置，一邊圍地，一邊對全局發揮影響力，可說是最基本的戰術。以選戰來比喻，就像是選在車站廣場開跑，一邊能和很多人握手，一邊也能

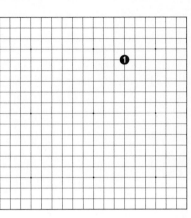

圖7

期待曝光的效果。

圖7也有這樣往中間靠的下法。雖然對於全局有更積極的影響，但也不容易轉換成「地」。就像候選人以上廣播節目作為開跑，希望增加知名度吸引浮動票，但比起握手戰術，固定票的可能性就比較渺茫了。

這樣的比喻絕非牽強附會，將圍棋套在其他事物來看，都能看出其中的共通點。開

發AlphaGo的Deepmind公司，也將AlphaGo的技術運用在節能，短時間內就取得成果。二〇一七年十二月，在圍棋AI世界大賽奪得第三名的中國軟體「天壤」表示，已經將同樣的演算法運用在廣告業務，得到非常美好的成果。毋須將圍棋想得太難懂，若能用輕鬆的態度認識圍棋，就能更加理解AlphaGo的內容，進一步地觀察AlphaGo所帶來的突破與意義。

擁有多種功能的圍棋

某些專家定位電腦的能力超越人類可說是「人類史上最重大的事件」。圍棋在如此重大的事件中扮演要角，對於職業棋士來說也與有榮焉。目前有職業棋士制度的國家有四個，分別為日本、中國、韓國、台灣。然而，讓人驚訝的是，圍棋在不同的國家扮演不同的角色，其衍生的商業模式也各有很大的差異。

在日本圍棋作為文化產業，深受媒體支持，尤其是報社一直支持職業圍棋的制度。加上圍棋也有頒發段位證書，社會上的定位與茶道和花道等相似，是傳統技能文化。

在中國圍棋則被視為「體育」項目，刊登圍棋報導是體育版面，運動選手的收入排行榜中，也可見圍棋棋士名列前茅。企業支持圍棋比賽的態度，是與贊助運動比賽相去不遠。

韓國的狀況介於日本和中國之間。雖然採用近似日本的職業棋士制度，但棋士的處境與運動選手相仿，主要的收入來自企業。因為成年人下圍棋的比率是最高的，圍棋成為社會上共通的話題；在韓劇中不時可見富二代的創業家父親，休閒嗜好就是圍棋。可見喜愛圍棋的人，被賦予「能力過人」的形象。

另一方面，圍棋在台灣呈現的面貌是「教育產業」。圍棋作為兒童的學習技能已完全受到認同，街頭不乏「圍棋教室」的招牌。每週一定有兒童圍棋比賽在全台各地舉行，若有講解會等活動，參加者也以兒童居多。

圍棋能依社會的需求，展開不一樣的面貌；內容的「通用性」讓它具備了靈活度與包容力，使得人類在數千年的歷史裡，一直都需要圍棋陪伴。

進入 AI 時代，我們恐將失去的，是人與人之間的溝通。圍棋從以前就有「手談」的別名，對局者可以透過圍棋，以超越言語的方式彼此交流。AlphaGo 的登場，迫使我們必須重新思考、認識整個世界；棋士與 AI、人與人之間都需要重新對話與邂逅，讓我們從理解 AlphaGo 來開始吧！

II

AlphaGo 面面觀

AlphaGo 是走在最前頭的 AI，它的表現不僅在圍棋專業領域中大放異彩，也將對所有人帶來重大影響。說明 AlphaGo 的全貌絕非易事，本章將從開發圍棋軟體的相關人員、職業棋士以及一個普通人等複數的視角來觀察，希望能描繪出較為立體的 AlphaGo 的形象。

1 圍棋是概率的大海

圍棋是「判斷」比「算棋」更加重要

最常被棋迷問的問題莫過於「您能算幾步棋呢？」。一般人都認為，能夠算得越遠，棋力就越高。

先從「算棋」來說，算棋本身自然必須確實無誤，算錯的棋只是一個「假資訊」而已。相信這個假資訊去選擇的手段，馬上可以讓你滿盤皆輸，「算棋必須百分之

百正確才有意義」，職業棋士是以這個前提在下棋的。

除了算棋，圍棋的另一個重要領域是「形勢判斷」。比起算棋，形勢判斷沒有那麼絕對。雖然也會有「現在是黑棋優勢」這樣斷定式的判斷，但多半是用「想拿這邊下看看」，或是「好像薄了一點」等，形容自身感受到的氛圍的字眼。

說到氛圍，當我們說「跟這個人交往好像不錯」的時候，並非代表對方是好人的可能性為 60％，同樣地，「想拿白棋下看看」也並非表示白棋勝率就是 60％，人所感覺到的氛圍，是沒有辦法加以量化的。

在圍棋的世界，除了個人成績的勝率以外，「概率」這個字眼很少會用到。無法對次一手下結論的時候，棋士們只會想「下這一手應該比較好」，不會想成「這一手勝率會比較高」。

對於棋士而言，不知道該下哪裡的時候，繼續努力找出最好的一手棋是天經地義；如果把概率拿出來當說詞，等於放棄尋找真理，也許還會被數落「請你認真下棋好嗎」。

然而對於 AlphaGo 而言，「概率」竟是它最基本的單詞，連 AlphaGo 之前的圍棋軟體也都是如此。如果您看過將棋電腦比賽實況就知道，局面的評估是由兩者所

持有的分數來反映，比方先手三萬分，後手兩萬八千分等。

但圍棋 AI 不是用數字，而是用概率表示；以 AI 自己的角度表示為「勝率 58％」，對手的勝率自然就是 42％，沒有必要特別標明。

圍棋 AI 是用概率來評估形勢的！決定圍棋勝負的是佔地多寡，地的單位被稱為「目」，人類判斷的基本方式是「目前形勢領先 n 目」；但 AlphaGo 只判斷「現在局面的勝率是 n％」。雖然 AlphaGo 比人類強，如果問它「現在領先幾目呢？」它也答不上來，因為它根本沒想過這個問題。

AI 以自己固有的局面評估，加上模擬所得到的評估，選出勝率最高的一著棋，直到終局為止，它就只用這個機制下棋。或許有人會覺得這樣過於單純，不過這就是圍棋的本質。我們想想選舉的例子，候選人站在街頭演講，到處握手拜票，雖然無法保證哪一位選民一定會「惠賜一票」，但能確保某種程度的概率得到選票，相信這個概率而努力耕耘的候選人，就能獲得最終的勝利。

哈薩比斯最愛的一手

如將棋這般，擒王等於獲勝的遊戲，因為局面具有明顯的特徵，要做評估比較

圖1

容易。反之，圍棋的每一枚棋子功能都相同，缺乏各自獨立的特徵，因此如何才能做出評估係數，一直是圍棋的大問題；後來透過大量的電腦模擬得到勝率，才有很大的進展。深層學習具有直接判斷各局面勝率的能力，透過深層學習的概率判斷與電腦模擬的結果，緊密配合的決定次一手，這就是 AlphaGo 所建構的系統。

有趣的是，深層學習的內部資訊，也是以概率的形式在傳遞的。對於 AlphaGo 來說，圍棋正是概率的大海，讓它優游自在地泅泳於其中。

開發 AlphaGo 的傑米斯・哈薩比斯少年時期曾被譽為西洋棋天才少年，可知他對棋類遊戲本來就相當感興趣。

圖1 在 AlphaGo 所下的棋中，哈薩比斯最喜歡的一手棋，是二〇一六年與李世乭對戰的第二局中的「黑1」。演講時常介紹這手棋為代表「AlphaGo 的一手」，因為這是當時所有職業棋士都沒想到的一著棋。

黑1從棋盤中央側邊逼近對方，這是名為「肩衝」的手法。雖然肩衝在圍棋世界中

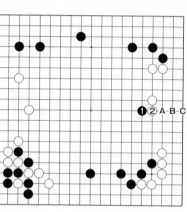

❶❷A‧B‧C

圖2

是基本手法，但對職業棋士而言，這個時點使用「肩衝」，令人大為意外。

圖2 從人的觀點來看，黑1如果被白2應，A、B、C三個空點會因此處於白棋的控制之下，而對黑棋看不出有什麼明顯的好處。雖說黑1對於棋盤中央的勢力有加分作用，但不足以彌補讓白棋多控制三個空點之弊。

圍棋是下哪裡都可以的遊戲，至今沒有人會選擇這樣看似得不償失的手法。對人類而言，黑1是有「明確的目的」的時候才採取的手段；因為現在的局面誰都看不出有任何「明確的目的」，所以這步棋連被納入候補選項的資格都闕如。

以選舉比喻，就如同某候選人為了訴求空泛的理念，而活生生的把三票趕到對方陣營。至今沒有候選人會選擇這樣的作戰。但是AlphaGo毫不在意是否會失去固定票源，它只是從依據概率的評估與模擬之中，選擇勝率最高的一著棋而已。

哈薩比斯認為，這一手展現出AI的預測能力，以及人類無法比擬的獨創性；

因為黑１這著棋必須看清楚，人類所不容易理解的「棋盤中央的價值」。

純粹地由概率出發來推論圍棋的話，確實會下出和人類的想法所不同的手法，

但是這個現象只能說是人類「自己不會做這個選擇」。

讓哈薩比斯著迷不已的「肩衝」，因為對方是位於由棋盤側邊數來第四條線的

「四線」，對於人類棋士成為罕見的選擇。如果對方白子位於只差一路的「三線」，

反而是一個標準動作，也就是說，這是微妙的平衡感問題。

「沒預測到」和「無法理解」是截然不同的現象，「肩衝」並非人類無法接受

的戰術，只要稍微調整自己的平衡感，就能消化、活用這樣的手法。總之「肩衝」

呈現當時 AlphaGo 的「圍棋觀」，開拓了人類在棋盤上新選項；若從「肩衝」這手

認為 AlphaGo 的強度和人類屬於不同次元，遠超乎人類理解範圍，就未免說得太重

了。

概率的各種意義

雖說圍棋 ＡＩ 的行動是以概率為憑，不過這個概率和我們平常所思考的「概率」

是不盡相同的。就像先前所介紹的「自我評估的勝率」是不能照單全收的。

圍棋對局中，如果一方覺得已經沒有贏的機會，隨時可以「投降」，也就是承認自身的敗北。因為圍棋就算勝負已定，還是可以一直拖下去，這對雙方都沒有意義。

圍棋 AI 也有投降機能，當 AI 自我評估低於某一個水準時，就會主動投降。

一般 AI 常將這個概率設定在 30％。30％ 其實是令人驚訝的數字；職棒聯賽中成績最差的隊伍有時勝率也只有三成，但是這個隊不可能在比賽前直接舉白旗投降。

有三成勝率，表示還有贏的機會，為什麼圍棋 AI 就會投降呢？

實際上當時的圍棋 AI 系統，一旦自我評估的勝率低於三成，獲勝的可能性幾近於零。

因為圍棋 AI 所呈現的數字，是攙雜了隨機模擬的結果。就算局勢看起來對圍棋 AI 相當有利，但是只要模擬的狀況中包含圍棋 AI 敗戰的情形，勝率就不會成為百分之百。

AI 的著手，是選模擬結果裡面最好的一手，所以全體模擬的勝率，並不等於實際著手的勝率。若職棒聯賽裡有打擊率七成的隊伍和打擊率三成的隊伍，打擊率七成的隊伍優勝的概率會遠大於七成。

AlphaGo不只是評估局面時使用概率，人工神經網路在傳遞資訊時，也以「概率」作為呈現方式。概率會讓人想到賭博等，有靠運氣而不確實的印象。但因為圍棋所有的資訊是互相關聯，環環相扣，由概率反能導出信用度高、十分可靠的結論。

人類通常會對不確定的「概率」感到不安，很想要有「告訴我到底是哪一個嘛！」那樣的明確答案，但是事實不盡然如此。有研究指出，人腦的運作和貝氏網路的模式相仿，也就是人腦有時也會用概率去處理資訊。

日常生活中，人們因為「現在非得要這麼做不可」而採取行動的時候並不多。

雖然在必須做出結論時，會希望握有確切資訊，但多半情形其實是以「差不多這樣吧」為基準。人類在不知不覺中驅使概率做事，其背後運作的模式恐怕相當複雜，若沒有全盤理解，現實上可能會充滿「雖有三成的獲勝機會，竟然選擇投降」的誤解。

我下棋的時候，在無法算清的局面，常會用概率的想法作為著手的依據，職業棋士中罕見採取如此想法的；就如前文所提及，局面是互相關聯且環環相扣，在沒有算清的前提下，每一個環節都需經過概率的篩選，所以這樣的作法有時也相當管用。

不過，因為這只是我自行判斷的概率，難免囿於個人的常識和主觀；如同日常

生活中難以概率的想法來處理的狀況比比皆是，要怎樣在所有局面活用概率的想法，的確是件難事，如何在棋盤上妥善地運用概率，仍然是我必須磨練的主要課題。

人類如果能更進一步掌握概率，或許有機會踏入新的境界，使思考更加開闊。

「AlphaGo 的肩衝」，可說是帶引人類走進概率世界的一手棋。

圍棋是完全資訊遊戲嗎？

二〇一七年一月。AI 在德州撲克遊戲中戰勝人類，這場比賽備受世界矚目，原因是德州撲克屬於「不完全資訊遊戲」。

圍棋是敵我雙方都可以從棋盤上得知全部資訊的遊戲，也有正確答案，屬於「完全資訊遊戲」。但撲克遊戲由於雙方看不見彼此的牌，無法擁有全部資訊，被視為和圍棋是不同領域的遊戲。

AI 在完全資訊遊戲中戰勝人類，不過在講求心理戰的「不完全資訊遊戲」中是否也能戰勝人類呢？許多人對此很感興趣。

認為完全資訊和不完全資訊的遊戲截然不同的人，大概是因為有「電腦雖然運算強，但不擅長處理曖昧模糊的部分」這樣的看法；但這是深層學習出現之前的過

時概念。如前所述，AI 是用概率來處理資訊的；面對不完全資訊遊戲，人類也只能用概率作爲基礎，這樣是迫使人類在 AI 的強項下對決，只會更不利。

認爲 AI 在不完全資訊遊戲的能力會比完全資訊遊戲的能力弱，是一種錯覺吧！事實上德州撲克比賽中所使用的 AI，軟硬體都遠比 AlphaGo 簡單，依然以極大的差距擊敗人類。

即使 AlphaGo 也無法算清圍棋所有的變化，所以當初在由深層學習所下的判斷之外，也需要「蒙地卡羅法」隨機模擬的評價來輔助；「蒙地卡羅法」不正是來自賭場的手法嗎？圍棋變化數太大，不可能窮盡所有的可能性，也就是說圍棋本來就擁有「不完全資訊遊戲」的一面。

撲克 AI 的開發者表示，該軟體的長處在於「能因應對手全方位的攻擊手段」，這句話對於圍棋也完全管用。頂尖圍棋棋士的功夫所在，比起精深的算棋，掌控全局，讓自己可以化解對手所有攻擊的能力更爲重要。從這個角度來看，AlphaGo 系統和不完全資訊遊戲並非無關；對 AI 而言，如果同樣是一對一的比賽，撲克與圍棋應該沒有太大差異吧？

AlphaGo Zero 同樣是將學習成果以概率的形式來傳遞，不過它的形式更爲簡潔，

精準度也更為提升。只要ＡＩ是用概率作為判斷基準，是無法得知哪一手棋才是「最善手」；雖然如此，ＡＩ與人類的差距還是會越來越大。ＡＩ用看似「靠不住」的概率所下的判斷，結果卻一定比人類來得正確。由此觀之，若只以任何單一的工作項目來相比，人類必須覺悟將來是贏不了ＡＩ的。

2 AI 的棋其實很容易懂

AI 的棋需要翻譯嗎？

無論是 AlphaGo 對李世乭或是柯潔的戰役，相關報導的立論多是「AI 以超乎人類想像的詭譎棋路將人類擊敗」。

另一方面，由於深層學習能「自動地」學習；人類所提供的資訊與導出結果，其過程難以說明，這個問題也總是成為被關注的焦點。

因為 AI 無法說明自己做出決定的來龍去脈，它也自然無法說明自己下的每一手棋的理由。因此不少人認為，必須要請職業棋士等「翻譯」，才能讓一般人理解 AlphaGo 的棋路。

「沒有專家翻譯，就無法理解 AI 的棋路」這種看法恐怕是基於兩個想當然耳的前提，第一個是「機器的行動，人類當然必須完全掌控」，第二個是「人類所下的每一手棋，只要有足夠的努力，當然能完全理解」。

然而單純比較ＡＩ與人類的著手就可以發現，從ＡＩ每一手棋可以得到的資訊，其實比人類多得多。

人類大腦的思考運作是非常複雜的，雖說不一定這麼按部就班，決定「次一手」的過程，基本上可分為以下幾個步驟。首先是判斷局面，此時會延續先前的推測，接著依據對手方才下的棋，重新檢視和更新到目前為止的資訊，以此作為基礎，思考下一手自己要將棋子落在何處。此時會有幾個候補的選項，棋士會逐步檢視各個選項，除了判斷局面外，也會考量形勢的好壞、棋局至今的走向、對自己的算棋有沒有信心等等，綜合所有因素，選擇最適合的一手棋。

棋士有時會不需要思考時間，在對手落子的瞬間立刻接招，是因為對手所下的棋和自己的預測相同，不需要更新自己的看法或重新判斷局面。

或許因為是人類寫的程式，AlphaGo 決定次一手的過程，和人類相去不遠；判斷局面、列出候補選項、選出最佳方案，反而是做出最後決定的地方，容易讓人感到不同，ＡＩ是交由機器判斷一清二楚，但人類會受到各種複雜的因素影響。

人類思緒的曖昧超乎想像

人類在對局時，思緒的流動其實並不明確，許多訊息難以化為文字，況且人類的思考和記憶隨時會被更新，舊版常常蕩然無存。

舉個例子來說，某位棋士對局中一直認為自己處於優勢，但是到最後才發現原來自己是劣勢。這種情況，局後的檢討當然會以「自己本來就是劣勢」為前提來進行，這麼一來，連本來自己認為沒問題的著手都成為檢討對象。

錯估局勢的經驗本身，可能成為反省材料在腦裡留下記憶，但對局中的判斷，以優勢為前提的思考等等細節部分，會因為是「錯誤資訊」馬上遭刷新捨棄。

因為自己是職業棋士才敢說，賽後訪談或檢討的內容，很容易被當場的情境所左右，對局者的評論、發言，是沒有人能夠指摘的。

此外，人類的言語表達必須有先後順序排列清楚，但自己的思考脈絡不一定如語言脈絡分明，要呈現人類棋士下棋的思考歷程是非常困難的。就算棋士全力配合，重現對局中的思考狀況可說是不可能的任務。

圍棋 AI 清楚明嘹

與人類相比，AlphaGo 會自動將決定次一手的過程保存下來。因此我們可以分析這些資料，如果有需要，甚至能在下棋的同時看到這些資料。

然而，到目前爲止，AlphaGo 並未公開它的形勢評估與算棋的資料。以書籍爲例，等於只公開書名和販售冊數的資料，卻無法閱讀其中的文字；因此，人類才會覺得「搞不懂圍棋 AI 在下什麼」。

一如先前的介紹，圍棋 AI 會將以勝率呈現的「局面評估」隨時記錄下來。

圖 3 這是 AI 在一盤棋中獲勝機率折線圖。橫軸的數字是著手數，左邊的縱軸是勝率。

從這個圖表我們可以看到，一百手左右 AI 本來處於優勢，因那時沒處理好，之後開始走下坡。接著雙方進入拉鋸戰，最終 AI 沒有挺住而敗北。我們從這張圖表，可以看出 AI 是如此判斷自己的對局。

雖然這張圖表看起來很單純，卻是非常重要的資訊。我們職業棋士將絕大部分的思考時間用於局面的形勢判斷與對算棋的結果的判斷。棋盤上的狀況一目了然的情形是很少的，人類需要解讀局面上的各個部分，整合全部的資訊才能做出形勢判

圖 3 AlphaGo 的勝率折線圖

斷，這都要花費大量的時間和能量，也還難免會有失誤。

AI 的判斷雖非絕對正確，然而相較於人類，AI 的判斷精準度較高，以數字呈現的方式也讓人容易理解。單看 AI 的勝率資料，就能釐清許多人類棋士對局中渾沌未明的部分。

比方說，當對手走出某一手棋之後，AI 的勝率提升了，就表示 AI 判斷這手棋是壞棋。至於這手棋有多壞，只要觀察數字變得多高便一目了然，人類棋士是沒辦法說得那麼清楚的。

說到算棋的內容，AI 所能提供的資訊更遠遠超過人類。AI 算棋的內容全部都會以 log 的形式存檔。如果有需要的話，可以將 AI 的算路逐一檢視，也能看到每一手的勝率評斷，這些都是人類棋士完全無法提供的。

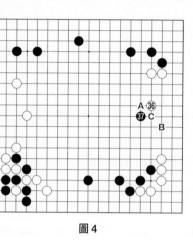

圖4

「策略網路（Policy Network）」和「評價網路（Value Network）」（此後簡稱ＰＮ與ＶＮ）

ＡＩ被貼「說不清楚」標籤的部分，是從深層學習得到的「認知」。初期的ＡｌｐｈａＧｏ將其認知分為「策略網路」和「評價網路」兩部分加以運作。

「策略網路」的任務是下一手該如何走，基於ＡＩ所認知的圍棋觀，提示次一手，以及其後變化的候補手。

圖4對於黑棋的第37手，「策略網路」依據認知的看好度，依其順位排出Ａ、Ｂ、Ｃ等候補手。

圖5各候補手其後變化，亦如上一手一般提供選項算下去。

為了說明「算棋」，這兩圖將過程予以簡化，實際上ＡｌｐｈａＧｏ會提示二十手左右的「候補手」，順著它們看好的程度，依據一定的順序，去算各候補手及後續的變化。

「評價網路」的任務，則是評估局面，

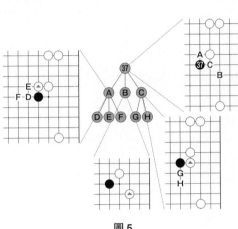

圖5

對當前的局面與其他所有的變化圖做出評估，給以正確的評估值（勝率）；有了正確的評估值，就容易預測棋局發展，對於不利的變化可以不必深入計算而及早放棄。後來AlphaGo Zero 將 PN 和 VN 統合為一體，一起進行候補選項的提示和判斷，系統的運作方式因此更加明朗。

遊戲中每一手都有各種可能性，而再下一手又會有同樣的分歧，將這般好似樹枝的演算法化為圖形，會成為一張樹狀的圖樣，被稱為「遊戲樹」。

因為圍棋的次一手選項比別的遊戲多得多，所以會形成超巨大的遊戲樹，因此電腦長久以來無法好好處理圍棋。但人類會憑著本能的感覺揀選可能性，也就是由修剪遊戲樹的枝枒，將它縮小至己力所及的範圍。AI 正是因為獲得了「與人類的感覺相仿」的能力，才能做到修剪遊戲樹，而「AlphaGo Zero」修剪枝枒的能力又更

上一層樓。

AlphaGo 基於它的「圍棋觀」所提示的次一手與局面評估，都具有非常高度的水準。我們知道，這樣的水準是用深層學習技術，由學習棋譜、自我對戰訓練等得來的成果，但為什麼做這些步驟，就能讓圍棋 AI 得到這麼厲害的「圍棋觀」，連電腦工程師也說不出所以然；這個情況就是深層學習技術之所以會被說成是「黑盒子」的原因。

AI 比人類好懂太多了

不過當我們冷靜地回過頭來看，會發現關於人類的「認知」，不也是說不出其所以然的一塊嗎？話說人類自覺「理解了！」這個現象，本來就是一個說不清楚的東西。為什麼我們能夠「理解」事物，更進一步的問，真的「理解」了嗎？「理解」本來就是很曖昧的。何況說到「自己的圍棋觀」的話，連自己都搞不清楚的地方實在太多了。

圍棋次一手的決定過程可以簡化為 ① 判斷局面 → ② 提示候補手 → ③ 經過算棋後的評估與決定。

將人類和ＡＩ相比，①判斷局面的地方，ＡＩ評估局面一清二楚，人類望塵莫及；而②提示候補手與③經過算棋後的評估與決定。

這兩點，ＡＩ能將結果具體呈現形式，讓我們能以各種方式檢驗，但人類不僅思考過程曖昧不容易還原，有時候還會有因為肚子餓了而趕快下掉等，各種各樣的因素攪雜進來。

關於「圍棋觀如何形成」，ＡＩ與棋士可說兩邊都是神秘而不可知，但關於棋局的判斷與計算，ＡＩ比起人類，實在是容易理解得多了，何況ＡＩ的紀錄會全程留下來呢！若想問「為什麼要下這一手棋？」的話，ＡＩ能讓你知道的事實，是遠比人類詳盡的。

人類必定能夠理解人類的先入觀念

如果想要更了解人類棋士所下的棋，在對局後更深入地去探訪與探討，也不是完全做不到的事。但至今為止對圍棋的關心，比起「棋士想的是什麼」，人們多著眼於「什麼是最正確」，關於圍棋的報導多是將篇幅拿來追求「什麼是正確的」或是「該怎麼下」。況且，同樣身為人的話，難免會有「想要問問題的話，隨時想問

多少就可以問多少」的安心感。就好像買了本書，只翻了幾頁後就放在書架上。雖

然不怎麼了解書中的內容，但只要放在書架上，有需要的時候就能拿下來翻閱，讓

人感到十分放心。

比起大家研究 AlphaGo 對局的心力，近年來沒有一局棋士之間的比賽，受到那

樣的關心；以我個人而言，雖然有過許多頭銜戰的經驗，但從來不覺得自己真正理

解過別人所下的棋，而就算自己棋譜裡面的一著棋，也不曾有和別人完全溝通分享

的經驗。

但因為人們有「下在哪裡才正確」這項共通前提，所以並不礙於彼此之間交換

意見，但這樣的討論與真正的「理解」是大不相同的。

不公開資訊才無法理解

如果開發者想公開 AlphaGo 的資料，是能做到讓人們看得一清二楚的，也正因

為是 AI 才能做得那麼清楚。撇開別的領域，若圍棋能看內部資料的話，「AI 所

下的棋比人類還要容易理解」，是明顯的事實。AlphaGo 的下法是因為「不公開資料

而不容易理解」，這和「AlphaGo 所下的棋本質不容易理解」是截然不同的兩件事。

有很多討論總以「AlphaGo 的棋路無法理解」出發，這恐怕是個誤解吧！

因為 AlphaGo 以 X DAY 作為目標，所以不具備下棋以外的功能。Google 於二〇一七年十二月公開「AlphaGo 圍棋教學工具」，整理二十三萬多局的布局資料，再各自加上 AlphaGo 下的二十手，雖然可以從第一手有限的追蹤，但還談不上公開了 AI 的內容。然而日本的 DeepZenGo 等各國的 AI 現在仍在持續開發，將來必有軟體會把資料整理成讓人容易查閱的形式，也會有人積極利用這些資訊拿來製作教棋軟體。我想，人類覺得「圍棋 AI 的棋路很容易理解」的時刻，應該很快就會到來。

不過，我並不認為「容易理解」就是「好」。或者該說，「容易理解」反而可能衍生更麻煩的問題，接下來本書也會從各個角度探討這個問題。AI 今後的發展，將會左右人類的未來，關於 AlphaGo，我能以圍棋專家的身分從圍棋的觀點來報告，實在非常幸運。

3 「神之一手」和水平線效果

突然變臉的 AlphaGo

與李世乭對戰的第四盤，是 AlphaGo 唯一一敗給人類的一盤棋，而這盤棋
AlphaGo 的舉止，更成為被討論不休的議題。在這盤棋之前，AlphaGo 已取得三連勝，
確定在這場系列比賽中獲勝。如果是人類棋士之間的對戰，「五戰三勝」時系列比
賽就會結束，不過 Google 希望能取得更多和人類頂尖棋士對戰的資訊，在比賽前雙
方已約好下滿五盤。

人類能從 AlphaGo 手中取得一勝嗎？備受全球矚目的第四戰於焉展開。一開始
AlphaGo 比前面三戰來得更游刃有餘，一下就立於優勢之地。不料在李世乭使出「挖」
的手段後，AlphaGo 的下法突然變得和先前截然不同。

圖 6 這張圖上的白 1 被譽為「神之一手」，以擊敗 AlphaGo 的一手流傳後世。
「挖」是往兩側都是對方棋子的地方擠進去的手段，由於是切入對方棋子較多的地

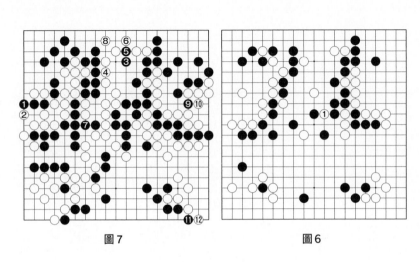

圖7　　　　　　　　　　圖6

方，一般來說要成功不太容易，但是李世乭的這一手卻讓他大獲全勝。

回顧實際的戰況，AlphaGo 就真的被這一手擊潰了。以「神之一手」為界，本來出手完美流暢的 AlphaGo，就像突然換了人（或者該說是換了套電腦軟體）似地，接二連三下出壞棋。

圖 7 比圖 6 處於劣勢後所下的棋。黑 1、3、5、9、11，是期待對方犯下初學者等級失誤的下法，一旦對方正常接招，AlphaGo 的處境只會變得更加不利。

AlphaGo 這幾手棋，是稍微有些棋力的人類所不屑於下的。

雖說比賽總有輸贏，然而 AlphaGo 的表現，好似讓我們看到王者快要輸棋時，居

然坐在地上大吵大鬧。AlphaGo 突然「變臉」爲全球帶來衝擊，賽後的記者會焦點也集中在 AlphaGo 的劇變。由於比賽開始前，Google 提及 AlphaGo 技術可以轉用到醫療領域，許多記者詰問，倘若 AlphaGo 在醫療現場發生這般異常的話該如何是好。

水平線效果

AlphaGo 的「變臉」並不是系統出了問題，AlphaGo 的系統運作一切正常，之所以讓 AlphaGo 產生劇變的是被稱爲「水平線效果」的現象。

本書先前介紹過 AlphaGo 也會「算棋」，然而無論多麼強大的運算能力，還是有它的極限。因此，能算棋的程度（手數）也自然是有限的。

若有一個局面，AlphaGo 雖然下了「正著」，在其後的算棋範圍內，也會出現對自己不利的結果。這麼一來，「正著」的評估值不會多高。而同時，若有一手棋不是好棋，但對手爲了應付這手棋需要花費很多手數，雖只是拖延，導致算棋的範圍無法算到選擇「正著」時導致的不利結果；這麼一來，因爲不利的結果還不會出現，壞棋的評價反而會比好棋要來得高，因此 AlphaGo 會下出壞棋。

爲了將不利的結果推出自己所「看得見」的計算範圍外，也就是「水平線」之外，

圖8

而不擇手段的連續下出壞棋，這就是「水平線效果」。

圖8 在「神之一手」的幾手棋之後，李世乭下的白1，讓AlphaGo陷入困境。

此時黑棋如果想取得優勢，必須吃掉中央白1附近的白棋。但是黑棋有A、B、C等處的缺陷，無法吃掉白棋。雖然要確認黑棋吃不掉白棋需要花上很多手，但AlphaGo是算得到的。

在這裡AlphaGo選擇黑2，讓白棋必須以白3應，這樣就能夠消耗算棋的手數。

原先AlphaGo的算路裡，黑棋吃不掉白棋的不利情況，就因此被推到「水平線」之外了。若沒有「確認」黑棋吃不掉白棋，AlphaGo的「認識」會覺得中央黑棋人多勢眾而大有可為。所以讓不利的局面消失在「水平線」另一端的黑2，成為評估值最高的一手。黑2是這盤棋中最先顯示「水平線效果」的一手，而圖7黑棋的數手，是效果最嚴重的版本。

黑2與白3交換，反而讓D、E、

F、G四個黑子被吃。從人類來看，這個交換讓 AlphaGo 的頹勢更為明顯，但對 AlphaGo 來說，它只是忠實地遵循系統的判斷而已。

「水平線效果」不只會出現在圍棋，這是長久以來纏繞所有遊戲軟體的難題，如果玩遊戲的是人類，當然知道，無論你怎麼拖延棋局進行，對自己不利的情況到時候總需去面對，但電腦軟體就是不理解這一點。

水平線效果涉及電腦演算法的原理，要解決這個問題並不容易。因為在拖延解決的過程中，局面可能改變，讓原本不利的狀況改觀。所以，就算是因水平線效果而被選擇的拖延手段，不到局終結果完全確定，也無法斷定百分之百是壞棋。

事實上，AlphaGo Zero 所公開自我對戰的棋譜中，也可以看到因水平線效果引發的手段。對程式而言，水平線效果可說是一種戰略，無法完全排除；雖說現在的技術可以做針對性的處理，讓它比較不容易發生，但並不表示水平線效果已經被排除，只是讓它潛伏在比較深層而已。

人類和 AI 都是水平線效果同志

因為 AlphaGo 源自水平線效果的表現，讓人覺得「AI 沒有人性」，引發了某

些「果然 AI 異於人類」的看法，但果真如此嗎？在遊戲中，目前人類的確比起 AI 更能夠判斷，某些手段是否只是拖延時間的動作。AI 之所以會呈現令人厭惡的水平線效果，是因為 AI 算棋的深度被硬性規定，因而比人類僵化；相較之下，人類的反應比較具有彈性，所以比起 AI 具有「無謂的拖延行為毫無意義」如此的「常識」。

話說回來，「將不利的結果推出自己可見的範圍外」，不正是人類所最擅長的嗎？只要你用這個觀點環視周圍，就會發現水平線效果的現實是隨處可見的。

但你若質疑人類的「拖延處理不願面對的問題，期待形勢改觀的僥倖」這種行動模式，如同前文介紹過的，這種處理方式在某些時候也會發揮效用，所以我們無法斷言這一定是錯誤的方法。因為水平線效果不能說一定是缺陷，也因此 AlphaGo 至今沒有要積極解決這個問題。

原來人類和 AI 都是水平線效果的同志！只就第四局這一盤裡，AlphaGo 的失控行為來論述人類與 AI 的差異性，是不恰當的。人類和 AI 的不同，其實是在別的層面；若只以「水平線效果的行為」來判斷，當 AI 解決了這個問題時，會覺得「AI 還滿有人性的」，這樣反而會更加危險。

4 過度學習的陷阱

犯人不是水平線效果

對於 AlphaGo 突如其來的混亂表現，Google 表示，「我們就是為了發現這類的問題，才舉辦這個比賽的」。實際上在賽後，Deepmind 公司還增加開發人數，組成二十幾人的團隊，希望克服此一問題。

因為 AlphaGo 的狂亂行為，讓水平線效果聲名大噪，現在只要話說「神之一手」，人們就會將「水平線效果」連結在一起。但就如同先前提到的，水平線效果是否真的是缺陷，仍然有待商榷，而只要 AlphaGo 處於優勢，「不利的情況」就不會出現，也不會發生水平線效果。

水平線效果只是引發混亂現象的「果」而已，「因」是出於無法正確應對「神之一手」，而下出「失著」（錯誤的一著棋）。AlphaGo 開發團隊認為，導致此次失誤，是因為電腦出現「過度學習」的狀況。

過度學習指的是「AI 對同樣的資訊過度學習的時候，對於其他沒有學過的問題，就無法回答正確答案」。就是說反覆學習有限範圍內的資訊過頭，會無法因應其他形式的問題。

AlphaGo 以學習人類的棋譜資訊，打造 Policy Network（PN）。雖說棋譜的數量非常龐大，因為 AlphaGo 的觀點完全基於這些棋譜，使得 AlphaGo 的圍棋觀發生少許的偏頗。

開發團隊在第四局後的記者會表示，「對於神之一手，AlphaGo 僅以極低的概率預測它會下這一手」。這句評語，乍聽之下令人難以理解，AI 是看對方的落子後才會開始算棋；遇到出乎意料之外的一手，為什麼會導致此後發生嚴重的破綻呢？

過度學習的陷阱

圍棋和將棋不同；將棋的棋子會移動，但圍棋不會，所以圍棋局部的棋形，不在附近落子的話是不會改變的。因此為了節省考慮時間，AlphaGo 對於相同的部分狀況，有時會繼續沿用先前計算的結果。

圍棋雖說是局部，也有千變萬化，為了盡量能算多一點，AlphaGo 對於一些局

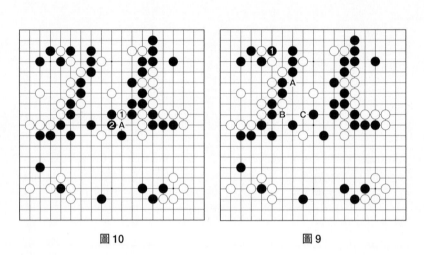

圖10　　　　　　　　　　　　　圖9

部的好手段，會先把它們儲存下來。

圖9 讓我們來看看，神之一手之前，黑棋AlphaGo下的是黑1，對於白棋接下來可能會選擇的，也就是AlphaGo認為對方下的概率很高的一些手段，都已準備好對策。此時，白棋看似是不錯的選擇，如白A、B、C等，AlphaGo都已算好，且已儲存起來。

圖10 然而李世乭使出的「神之一手」白1，是名為「挖」的手段；AlphaGo判斷對手會下這手棋的概率微乎其微，也就是說，在AlphaGo的認知中，這是極壞的一手棋。因此AlphaGo事先沒有算好這手棋的變化，當然也沒儲存。對於白1，如果黑A應，其實可以吃下從中央往上邊這

73

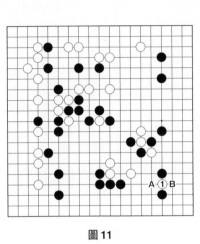

圖 11

一帶，孤立數顆白子，但 AlphaGo 沒有算到所有變化，就做出「黑 2 應也沒問題」的判斷，而這個判斷有一個天大的漏洞。

日本圍棋界早年有「一手 Grand Prix」的獎項，頒給該年度最妙的一手棋。

圖 11 我曾經以白 1 這一手「挖」，拿到這個「一手 Grand Prix」的大獎。對於「挖」這一手，黑棋大概只好 A 或 B 應；換一個角度來說，白 1 挖的手段，逼迫黑棋選擇 A 或 B，得到看黑棋的選擇以後，才決定自己後續手段的好處，李世乭的「神之一手」的「挖」，就是具有同樣意義的手段。

被選為年度最佳的一手，自然不會是那麼稀鬆平常的手段，「挖」的奇襲要成功，不是那麼容易。然而就如同剛才的說明，這一步有「伺機而動」的意味，是將棋子發揮最大效益的招數。

如果這局棋中，李世乭的對手是人，看見他殺出這手，就會明白對方「出招了」，定會比平常更專注地面對這手棋。

另一方面，對於世界頂尖棋士來說，這個局面「挖」是很有感的選擇，不等李世乭下，應該就會先意識到並且稍算兩下。

所以「挖」這一手棋出現的頻率雖然不高，卻絕非可以掉以輕心的手段。若是人類，看到這手棋會提高警覺，但從 AlphaGo 看來，這手棋成為出現概率低、不值一提的一手，這正是過度學習的陷阱。

重要局面和考慮時間的用法

在這裡順便介紹 AlphaGo 使用考慮時間的方式。若是人類棋士，每一手棋的考慮時間各有不同，有時不假思索就落子，也有需要長考的局面；職業棋士想得最久的一手，還有超過五個小時的紀錄。

思考時間的長短，和局面的難易與否脫不了關係。如果遇到左右勝負的關鍵時刻，棋士們自然會集中精神，想的時間也會比較久；有時下完後才發現原來錯過重要局面，不禁扼腕想：「那時候怎麼不多想一點啊！」

以棒球為例，當滿壘的時候，人很自然地會知道這是重要的時刻。面臨關鍵局面時，會本能地上緊發條集中心神的人，被稱為具有「勝負感」，是圍棋棋士必備

的重要能力。

以「神之一手」而言，在那個時間點，一旦人類棋士看見對手下「挖」，通常會感覺到這是重要局面，會花更多時間決定應該如何應付。

但AI並沒有「遇到重要局面時投入更多時間」的思考模式；在程式設定的時間內，無論遇到什麼狀況，AI走每一手棋的步調都是一樣的。以人類的角度來說，有時會覺得「明明很簡單，為什麼要考慮這麼久呢？」，也有時會覺得「這裡好難判斷，它怎麼一下子就做出決定了？」。

雖然作為開發者，會希望AI能在重要局面花更多時間思考，但在電腦程式中設定「重要局面」實在是非常困難，迄今尚未成功。由於AlphaGo就算沒有分辨「重要局面」的能力，也還實力過人，因此這問題也就算了。反過來說，人類對於「重要局面」的想法，是否正確也不得而知。

塞翁失馬焉知非福

由於「挖」的手段在實戰中出現的頻率低，加上大部分的狀況下，「挖」只會讓自己的棋子淪為送菜，AlphaGo從統計數據的觀點，判定「挖」是個壞棋，認為「不

必對此計算對策」。結果在應付「神之一手」時，一方面對「挖」沒有做好正確計算，一方面又因為程式硬性的自我設定時間到了，於是讓系統在沒有算清的重要局面下，做出錯誤決定。

也就是說，因為「過度學習」而產生的圍棋觀偏差，使得 AlphaGo 對於李世乭拚命三郎的一手也認為不足為懼，而沒有做好準備。

為了改善這個缺陷，剛開始有人認為應該要延長圍棋 AI 重要局面時的考慮時間。但這樣做在「讀秒」的時候，又會發生新的問題。更何況如此「頭痛醫頭」的方式，並沒有解決「過度學習」本身的問題。

在這之後，Deepmind 公司運用名為「敵對學習」的技術，拿來當作「過度學習」的對策，但最終是成功地運用整合 PN 和 VN 的方式解決了這個問題。這個方式是將自身對戰的結果隨時回饋給 PN 和 VN，讓系統隨時得到認知的更新，藉此矯正原先學習棋譜的偏差。透過整合可以得到更有效率的學習方式，不但解決過度學習的問題，也提升了整體評估的品質。強大的「Master」就是用這個新的系統，在與人類對戰的六十五局中，沒有出現過度學習所導致的錯誤。

然而學習的範圍完全來自於與外界隔離的「自我對戰」，無法斷言問題已完全

獲得解決，也許只是隱藏在更深的地方。圍棋必須要遇到更強的對手才能看出自己

的紕漏，這樣做是否徹底解決了問題，要下結論，還為時尚早。

AlphaGo Zero 透過純粹的自我學習，沒再出現過度學習的問題，達到比舊版

軟體更強的棋力。二○一七年十二月公布的 AlphaGo Zero 更制霸其他遊戲，展現

AlphaGo 引以為傲的通用性。如果沒有當初的「神之一手」，或許 AlphaGo 也無法

走到這一步。Deepmind 在記者會的發言說的一點都不錯，「就是為了發現弱點，才

要挑戰李世乭」。

這個項目也無法取笑 AI

不只是「水平線效果」，在日常生活中，我們也會在人類身上見到「過度學習」

的例子。人類從以前就傾向於對不想看的事物視而不見，而在網路社會中，我們更

容易只選擇看喜歡的東西，和喜歡的人說話，與同溫層取暖。在只有「真實社會」

的時代，人們能透過日常生活修正自己的偏見，但是網路社會的發達，讓人有更多

選擇，也能盡量不接觸自己討厭的意見。如此一來，個人的頑固與偏執將會更為強

固。身處於如此的時代，人們或許必須有適度的「敵對學習」和「自我對戰」的機制，

才能矯正自身既有的偏見！

AI的一些驚人之舉，不論是錯誤本身或背後的原因，竟然和人類相去不遠。

目前AI讓人感到和人類有所差異的地方，幾乎都可以歸因於技術還未成熟，隨著科技發展，將來的AI必定能做得越來越像人類。但如果你認爲「AI做得和人類相近的話就不會有問題」，我認爲這種感覺才眞正是人類所必須注意的陷阱。

5 開發與資訊公開

迷惘的五十局

如同本書先前所談到的，只要 AlphaGo 公開相關資料，很多事就能理解得很清楚，世間對 AlphaGo 的認知也會完全不同。因此 AI 相關資訊公開的方式，也是它生態的一環。

Google 對於 AlphaGo 的資訊公開可說是用心之至。雖然 AlphaGo 不是商品，但它的定位足以牽動企業技術和企業對外形象，因此資訊公開的過程裡充滿策略運用。

最先公開的二○一六年一月的論文，為當時其他的圍棋 AI 帶來飛躍性的進步，所以不能說 Google 是什麼都不透露的。

另一方面，對企業本身不利的資訊一定不會公開也是事實；雖說外人必須體諒，有關 AlphaGo 的資訊質量都非常龐大，公開需很用心的整理，不然可能反而讓人混亂；我與 AlphaGo 相處的時間，可說大部分是花在揣測評估他們丟出來的資訊上面。

在對柯潔戰中的「圍棋未來高峰會」閉幕式上，AlphaGo 對外公開「自我對戰」的五十局棋譜，因為他們發表「從現在開始就能在網路上查閱」，讓職業棋士們只好不管閉幕式的進行，紛紛拿起手機查看棋譜，這個餞別禮（？）製造了一個小高潮，也凸顯了 Google 利用資訊的深厚功力。

在這個公開的棋譜中，有許多前所未見的手法，許多棋士對此讚嘆不已，稱其為「來自未來世界的贈禮」或「新圍棋的寶典」等；「自我對戰五十局」和 AlphaGo 引退，雙雙成為閉幕式的亮點，但分析這五十局後，卻發現是一堆令人困惑的資訊。

首先，最引人注目的是白棋獲勝的局數，五十局中三十八局，勝率76％。因為是 AlphaGo 表演它的實力比人類強上許多時所公開的資訊，讓這個數字更具有衝擊性。因為迄今人類圍棋比賽的前提是，不管執黑棋或執白棋，雙方的機會是均等的；然而 AlphaGo 卻告訴我們「其實白棋擁有巨大的優勢，只是因為你們的棋力不夠，才至今懵然不知」。

「貼目」對於人類而言 事關重大

在獎金高達數千萬日圓的圍棋世界賽中，比賽時會用「猜子」的方式決定執黑

（先下）或執白（後下）所決定。如果五十局中贏三十八局的數字真實無偽，可說勝負結果大部分被「猜子」所決定。

白棋的獲勝機率之所以較高，原因在於「貼目」；圍棋規定黑棋先下，所以黑棋原本就佔有優勢。圍棋是爭奪「佔地」多寡的遊戲，最後會計算各自所佔的地，為了平衡黑棋先前已佔有的優勢，現在採用「貼目」的制度，讓執黑棋的一方在算地時，對白棋進行補償。「貼目」是圍棋發展到近代時衍生的產物，就算沒有「貼目」，雖然白棋稍微不利，但不表示執白棋就沒有贏棋的機會。江戶時代棋士的生活比較溫吞，大家交互下黑棋和白棋，透過多局對弈的總比數來決定高下。

但是到了近代，由報社或企業主辦的「棋戰」成為棋士的主要戰場，比賽主要採取「淘汰賽」的方式，必須一次決勝負，無法像以往那樣下許多盤，於是「貼目」制度應運而生。「貼目」就是，黑棋最後從自己的「地」扣掉因先下而有利的數字，使雙方得以進行公平的比賽。

「半目」此一玩意也是這時跑出來的；各位可能聽過媒體報導「黑棋3目半」等圍棋比賽的結果，這「3目半」的「半」究竟是從哪裡來的呢？

假使貼6目的比賽黑棋贏6目，結果就是平手，圍棋術語稱為「和棋」，和棋

表示雙方旗鼓相當，本來可喜可賀，但在淘汰賽時，不分輸贏卻會妨礙賽事進行。

於是就藉由「半目」來消除「和棋」的狀況，現在日本的貼目採用 6 目半，終局時如果黑棋贏了 10 目，是贏 3 目半，如果只贏 6 目，則輸半目。

至於貼目究竟要貼幾目才算合理，並沒有明確答案。日本的棋戰剛開始採用 4 目半，逐漸增加為 6 目半。中國又多增加 1 目，採用 7 目半。目前的圍棋 AI 和中國的規則搭配起來比較好運作，在自我對戰中也採用貼 7 目半的方式。對於 AlphaGo 的白棋勝率 76％，包括我在內的很多職業棋士都不禁感嘆：「原來執白棋是那麼的輕鬆啊！」

除了貼目到底適不適當的問題外，對 AlphaGo 所下的棋的看法，也必須配合白棋驚人勝率的結果。由於這五十局全部是「自我對戰」，若 AlphaGo 的認知中，是白棋那麼有利，則黑棋一開始的下法只好認為是「因處於劣勢，才選比較鋌而走險的下法」。

此外，「貼目」也就是對於「先手之利」的評估，若先手之利是遠小於 7 目半，這個結果也會大大影響至今的圍棋觀。對人類而言，「以 AlphaGo 的棋力貼 7 目半的話，白棋的勝率是 76％」是包含著這麼多重要意義的資訊。

真相單純得令人吃驚

過了不久，傳出 AlphaGo 自我對戰的局數其實遠高於五十局的消息，這五十局的餞別禮只是從其中挑選出來的而已，七月上旬另行公開的數局棋譜也證實了這一點。令人吃驚的是，這五十局只是因為內容有趣才被選上，而衝擊世界的白勝三十八局的結果純屬偶然；自我對戰所有棋譜的白棋真正的勝率低於六成，和先前的76％有很大的差距。

在 AlphaGo 公布五十局的棋譜之前，人類就已經覺得7目半的貼目，白棋似乎稍微有利一些。AlphaGo 以外的圍棋 AI 在貼目7目半的情況下，開始時白棋的勝率大都為55％左右，若貼6目半則黑棋白棋不分軒輊。因為隨著棋力提升，不利的一方會越不容易逆轉局勢，若 AlphaGo 的自我對戰裡，白棋勝率在低於六成左右的水準的話，則是讓人可以接受的結果。

到目前為止，AlphaGo 的開發團隊對此還沒有正式對外發表意見。這樣一來讓人不禁想問：「公布棋譜的目的到底是什麼？」雖然棋譜的確有參考價值，但不得不說，如此這般的公開是先引起眾人的困惑。

棋譜的內容也有類似的問題發生。

圖12 到黑1為止，是AlphaGo自我對戰頻頻出現的定形。五十局中，白棋對此都只採用白2「頂」的手法。

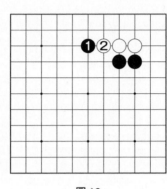

圖13　　　　　　　　　　圖12

圖13 人類棋士在這種狀況下雖然也可能用「頂」，但更常見的是白1「碰」，可說是主流下法，但在AlphaGo的五十局中一局都沒有出現。如此資訊，讓我們只好推測在AlphaGo的認知中，白1的手法有我們所未知的問題。結果在後續另行公開的棋譜中，AlphaGo悠然自得地下出白1。先前公開的五十局之所以沒有「碰」，只是出於湊巧。

開發陣營的考量

最先AlphaGo公開五連勝歐洲冠軍的棋譜時，後來也有人表示其實是測試了十幾局，其中AlphaGo輸了兩局。雖然開發陣營解釋只有這五

局是為了公開棋譜而進行的比賽，但對於接收資訊的人來說，還是希望能夠公開全
部的棋譜。

AI 和人類握手　2017 年 5 月於烏鎮舉辦的「圍棋未來高峰會」

「Master」六十連勝的時候，由於當時隱藏身
分，為世界各地的愛好者提供跨年的絕佳話題。

但關於「Master」的種種，除了其後公開 PN 和
VN 整合的部分以外，其餘仍然不得而知。

AlphaGo 宣布引退的烏鎮「圍棋未來高峰
會」，是由 Google 主辦的活動，讓人總覺得大會
的運作，宛如在它們如來佛的手掌心裡，導向主
辦單位想要的結果。開發陣營極力淡化「AlphaGo
徹底戰勝人類」的事實，將焦點集中到「AlphaGo
正是人類所創造的」這個觀點，喊出「AlphaGo
的勝利就是人類的勝利」的口號，以人類和 AI
之間的夥伴關係作為訴求。

Google 的訴求雖然可以理解，然而 AlphaGo

所帶來的巨變，莫過於讓全世界認識 AI 擁有比人類更強大的能力。即便人類和

AI 可以手牽手邁向未來，至今人類無疑是「主」的領導地位，但今後人類可能變

為和 AI 同等，甚至是低於 AI 的「從」的立場。

AlphaGo Zero 之謎

說到二〇一七年十月公布的 AlphaGo Zero，更是謎團重重。

① 首先，AlphaGo Zero 論文提出的時間是四月，單單這點就非常令人驚訝。這

個日期表示，在五月「圍棋未來高峰會」比賽時，開發陣營雖已握有備受矚目的「從

零自學」訓練成比「Master」更強的版本，卻完全當作沒有這回事，硬著頭皮辦完那

場活動。也許這在 AI 的世界中算不上什麼稀奇的事，然而對於以誠懇的求知精神，

從全球各地去參加高峰會的人而言，未免感到遺憾。

② 論文裡面表示，AlphaGo Zero 透過三天的從零自學，就擊敗和李世乭對

弈的 AI，取得一百勝零敗的好成績；四十天的從零自學後，更以 89 勝 11 敗擊敗

「Master」。

這個部分也獲得媒體大量的報導，問題是，這兩次對戰的條件並不相同。和李

世乭對弈的 AI，人工神經網路是十三層，但與之對戰的「Zero」的人工神經網路相當於四十層。「Master」人工神經網路是四十層，但與之對戰的「Zero」人工神經網路卻相當於八十層。

人工神經網路的層數對深度學習的效果有關鍵性影響，而上述和李世乭對弈的 AI 以及「Master」所對戰的「Zero」，對戰雙邊的人工神經網路的層數並不相同，這會引起詮釋結果的混亂。如果讓人工神經網路層數同爲四十層的「Master」和「Zero」對戰，不是很清楚嗎？不這樣做的話，最好要說明理由。

③ 論文提出圖表，說明從零自學（亦即無需教師的學習方式）比起教師學習，表現更爲優異。然而並沒有詳細說明此教師學習版本的詳細內容，讓人感到有點可惜。

這次論文的重點是，從零自學究竟有多大的效果：但 AlphaGo Zero 除了從零自學外，也有調整其他重要部分，就是整合了 PN 和 VN，還有放棄偶然性高的「試下（隨機模擬終局的狀況）」。由於這兩項都可能是很大的改良，如果把過往的教師學習視爲舊系統，從零自學優秀的地方，或許不僅在於學習方式，而在於新系統的改良。

④論文表示 AlphaGo Zero 以四個 TPU 進行運作，但沒有其他關於學習硬體的說明。其後得知 AlphaGo Zero 為了學習而動用了兩千個 TPU。論文不提這一點的話，讀者會誤以為只用四個 TPU 就能達到最高水準。

此外，若從零自學所需要的時間，完全由使用硬體的數量來決定，那麼三天或四十天這個數字本身有什麼意義？希望開發團隊對此加以說明。

雖說 AlphaGo Zero 的論文存在此許疑問，但對棋士來說，從棋譜中確實可以看見「Zero」的高強棋力：不依循前人的棋譜而達到史上最高峰，對於這個成果，還是必須致以敬意。

深層學習技術必須在現場進行許多細微的調整。有很多地方可能無法用論文的形式呈現，再加上關於 AlphaGo 的資訊實在太多，究竟哪些才是重要的，解讀因人而異，所以公開 AlphaGo 本身的難度不難理解。儘管如此，我還是期待能更加感受到開發陣營有「坦誠相對，希望讓社會大眾充分了解 AI」的熱忱。

資訊公開必須更進一步

在柯潔戰的期間，曾經發生 AlphaGo 勝率的圖表外流而遭主辦方緊急回收的事

件，就是在本章第２節所介紹的勝率表。不只 AlphaGo，其他圍棋 AI 也不約而同地將獲勝機率的圖表視爲機密。

從獲勝機率的圖表中，我們的確可以明白很多事情。不過這僅是圍棋 AI 最基本的資料，我認爲沒有必要這麼神秘兮兮。連這麼基本的數據都不願意公開的話，一點都無法讓人覺得「希望讓社會大眾充分了解 AI」；而如果開發陣營連這種程度的理解都不願意促進，要如何打造人類和 AI 攜手合作的未來呢？

Deepmind 公司在 AlphaGo 相關資訊的公開上，相較其他企業其實是做得不錯的。在和李世乭對弈前，針對要不要發表論文，開發團隊的核心成員黃士傑曾表示不用自曝武功，然而哈薩比斯最後仍然決定公開。

繼 AlphaGo 之後，中國騰訊公司從二〇一六年開發圍棋 AI，其版本之一的「絕藝」在二〇一七年第十次 UEC 杯電腦圍棋大賽獲得優勝，棋力和 AlphaGo 對李世乭的版本大概不相上下。接著透過參考「Zero」的論文所開發的版本「符合預期」，以讓子戰勝絕藝，實力完全高過舊版本，證明進階成功。對於絕藝的成果，騰訊公司特別表示，感謝 Deepmind 公司在兩次公開的論文中所分享的技術。

我自己雖對 Google、Deepmind 等開發陣營的資訊公開方法頗有微詞，但他們所

公開的「Master」的五十局以及「Zero」論文中所公開的多數棋譜，仍然是很值得參考的。無論如何，所有釋出資訊的方法，全是出自於開發陣營的利益考量，這是無庸置疑的。

目前主導AI開發的主要還是私人企業，因為是商業行為，唯自家公司的利益是問的情形在所難免。然而AI的發展，將會對人類社會全體帶來影響，除了個別公司的利益以外，還需要更有遠見、更多元的思考觀點。

只要看得到AlphaGo對局時的資料，人們不僅可以更深入了解它的戰法，也會得到與沒有資料時完全不同的認識。關於AI，現況是除了開發團隊以外的所有人，只能被丟出來的少許資訊牽著鼻子走。假使這種現象只發生在圍棋界，也許我們還可以一笑置之，但對社會有重大影響的其他領域也難逃類似現象的命運。我們不能忘記，被操縱的資訊，也有操縱輿論的可能；AI此後必會一步步地走入我們的生活中，只要資訊釋出仍持續現在的模式，人類社會與AI的隔閡，想必很難有敉平的一天。

III

AI與人類的交會點

人類棋士和 AlphaGo 究竟哪裡不同呢？有許多人從下棋手法的差異去觀察，不過只從手法的差異，並沒有辦法看出本質上的差異。

差異在於下棋所需的「基本體力」

首先必須理解人類下棋所需的「基本體力」——也就是計算力、反應能力和腦細胞思考的速度等，人類棋士和 AlphaGo 的最大差別其實就在這裡。這些能力都遠高於人的電腦再加上深層學習的成果，它的先天條件是完全不一樣的。因為至今會下棋的只有人類，習慣性地以人類的能力為準來看 AlphaGo 的話，自然會為它的伎倆所震撼，但「基本體力」比人類要強太多的 AlphaGo，下出與人類不同的棋是理所當然的。比方說，讓能七秒就跑完百米，握力高達三百公斤的機器人來打棒球的話，從投球的動作、打擊的姿勢以至於守備的位置等，比起人自然都會有很大的不同（投球動作、打擊姿勢、守備位置等），並從人們很容易看見這些表面現象的不同（投球動作、打擊姿勢、守備位置等），並從這些差異獲得解答與教訓；然而這些差異雖也有一些參考價值，根本的原因還是在於基本體力相差太遠。

AlphaGo 已經到達可以讓人類三子的程度。這個差距，差不多就是頂尖棋士與

日本縣市圍棋冠軍的差距。若這些縣市冠軍來講評頂尖棋士的棋譜，從棋士看來沒什麼好當真，只會覺得「信口開河也是滿開心的」。我們評論 AlphaGo 的棋技時也是如此，雖對 AlphaGo 做評論，其實只是在闡述自身的圍棋觀而已。

AlphaGo 在李世乭戰取得勝利之後，仍然不斷改善精進，一年後的柯潔戰時，它的作戰與手法已經截然不同。不用說與人類下法的差異，同樣是 AlphaGo，在不同時點下的棋也會不一樣。所以只從下法的不同去觀察，是沒辦法悟出什麼道理的。

關於 AlphaGo 的棋技，只要理解它與人類的基本體力的差異就夠了，把焦點放在每一手棋上面，會變成分析圍棋本身的技術，反而會迷失本質；前一章節提及的，想要理解 AlphaGo 的棋，直接看它的內部資料才是最好的方法。

過程與內容是差異所在

判斷、計算、選擇最佳著手，這些要件在 AlphaGo 與人類棋士之間，尚有共通點存在。然而人類畢竟是生物，下棋時很多的要素和過程，和 AI 是不一樣的。這些不同，包含了身為人類才能擁有的內容。

雖然我們跑得比 AI 慢，為了要在十秒內跑完一百公尺，我們必須吃東西，也

必須保持積極的精神狀況。人類為了克服身體條件的極限，開發出許多提升紀錄的技巧，並且傳承給下一代的運動員。雖然對七秒跑完一百公尺的機器人來說毫無意義，卻是人類貴重的財產。克服與生俱來的生理制限，其過程以及成果，不就是人類的歷史與文化？

AI 和人類的思考脈絡不同，著眼點也不同。這些差異有些來自於 AI 和人類能力的不同，有些源於機器和生物原有的差別。本章將從幾個不同的角度來觀察。

1 事物的背後需要故事性嗎？

圍棋如同語言

所謂「思考」，是由語言進行的，而不用語言則無法思考──記得小時候，我是這麼學的。然而下棋時決定下一手棋的過程若是「思考」的話，就會牴觸上述的

說法。對局者想必不覺得自己是運用言語去思考次一手，而不只職業棋士是如此吧？

因為圍棋若是用「如果我這麼下，對方大概會如此應」這般的語言方式去思考的話，根本太花時間了。圍棋的判斷與算棋，應該是在化為言語之前，直接在棋盤上運作的；不過這不代表圍棋世界和語言沒有關係，我認為下棋的人，是將局面，也可說是局面所代表的意義，直接當作語言來運用。

這樣的「準語言」，無需和他人溝通，其中的「文法」或許也只有當事人自己才懂。但因為「思考」的妥當性會立刻在實際棋盤上受到檢驗，它的邏輯該是還算站得住腳的吧！因為有「棋盤」作為共通的基礎，單憑「準語言」就十分管用。圍棋又被稱為「手談」，對弈雙方可以用準語言的「圍棋語」在棋盤上進行對話。曾聽過「因為兩台 AI 突然用人類所無法理解的語言開始交談，只好趕緊拔掉插頭」的軼事，從圍棋來看就知道，這是很可能發生的。

人類以「故事性」作為判斷依據

人類的每一手棋就像是一個「語彙」，代表單一或複數的意義。每一局棋平均會下兩百手，這麼多的「語彙」有意義地串連在一起，就像是一篇散文了。雙方的

每一手棋，都會展現出彼此的看法，可說是圍繞著棋盤所進行的「辯論賽」。像是「如果踏進我的勢力範圍，你就等著瞧」，對方也會回應「你渾身上下都是破綻，還敢這麼囂張啊」，這樣的激辯會持續到分出勝負為止；透過你來我往的主張引起不同局面的發展，形同一個「故事」；如果說一局棋是一個故事，每一手棋就是其中的章節，而一手棋的背後又可能隱含著另一個故事。

每一個局面，有它至此的發展與議題，其後的展望與選項、分歧等，都是迷人的小故事；圍棋最難的地方莫過於判斷情勢，「故事」不但留下過程的紀錄，也能指引未來的方向，對於人類來說「故事」是線索的寶庫，以做出自己願意接受的判斷。

從另一個角度而言，對弈是兩種圍棋觀的衝撞。對局者各有不同的情節喜好，雖在同一個棋盤上，但各自描繪不同的故事，為它們的合理性打拚；圍棋可說是迫使對手認同自己的圍棋觀，認同自己編的故事的遊戲。

AI 的判斷如同「絕對音感」

然而 AI 所下的棋和所謂的故事性無關，只對於目前的狀況做出機械式的判斷，再透過機械性的過程決定下一手棋。人類棋士其實主要是依據「故事性」，也就是

以棋局致此的發展（故事），來對局面做出判斷。但ＡＩ的判斷如同絕對音感，和過往的故事沒有關聯，能對當下的局勢本身做出正確判斷。

雖然被稱為天才的人，可能比較會做出這般「絕對判斷」，但不過是和其他人類相較的層次。將棋棋士羽生善治曾表示「將『人生』帶進將棋世界中，只會讓想法流於姑息」，這句話告訴我們客觀角度的重要性，然而我們也曾聽到他說，有時會採取「此局面可以假設，應該有這種下法」；類似的想法在圍棋常會用上，它的意思是「如果我至今的方向是正確的，此後的真實之路就必是如此」，正是將「故事性」發揮到極致的判斷方法。

「故事性」所指的是人們對所觀察的事物賦予定義。比起光憑眼前單純地去理解，人類更傾向找出其中的特徵，判斷前因後果，賦予定義，讓自己更容易理解各種事物。

ＡＩ 不拘泥於故事性

因為目前ＡＩ將認知直接加以處理，就能得到過人的能力，所以不需要做其他輔助認知的措施。我所感受到的人類和ＡＩ最大的差別，就在於有沒有「故事性」。

圖1 「Master」在開頭的布局就使出白3，讓全世界的職業棋士都跌破眼鏡。

這個手段被稱為「刺」，日語是「ノゾキ（覗）」有「偷窺」的意思。看圖就能理解，白3一子從兩個黑棋子的空隙「偷窺」到左邊。

圖2 「刺」之後，假使白棋能如圖再下白1的話，黑棋將被完全分裂。

圖3 所以，對於白1刺，黑棋大概會用黑2的「接」來回應白3。同樣顏色的棋子在線上連結起來就連成一體，三個黑棋這樣就會非常穩固。反過來也可以想成，如果白1刺的話，黑棋大概會黑2接。

圖4 對於最初的白1，黑棋要像剛才一樣下在A的位置，或是像此圖下在旁邊的黑2，這是長久以來讓職業棋士傷透腦筋的大問題。

圖1

圖2

圖3

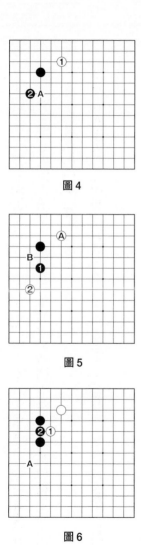

圖4

圖5

圖6

圖5　如果黑下在黑1，雖然能對白A施壓，可是這樣一來被白2夾之後，留有從

相反方向的白B「刺」的手段，這也是人類所顧忌的，黑1這手棋最大的弱點。

圖6　所以我們可以知道，如果AlphaGo下掉白1的「刺」，就會失去圖5，從

另一側施展攻勢的機會，削減了夾擊的威脅度；對黑棋來說，不必擔心被白A夾擊，

會變得更好下。

因為白1的「刺」伴隨著不利因素，對人類棋士來說，這是「緊要關頭」時才

會下的一手。比如這一帶進入白刃戰的時候，如果很明顯地此點需要白子，才會施

出白1這個手段。如同水戶黃門（譯註：水戶藩第二代藩主德川光圀，微服出巡、

行俠仗義的民間傳說故事深植人心），在懲戒惡徒的重要關頭才亮出的葵紋印籠；

對人類來說，白 1 是在「必要時」才會去下的一手。然而 AlphaGo 的「Master」版本卻在比賽一開始就使出這招，如同旅行中的水戶黃門，在路邊的茶館稍事休息的時候，竟然輕易亮出印籠，讓人類大吃一驚。

其實在 AlphaGo 和李世乭對弈的賽局中，AlphaGo 已經以「刺」的招數，震驚世界了。

圖 7 AlphaGo 所下的黑 1「刺」，是當時的人類棋士從來沒想過的一手。因為此圖就算 A 夾威脅也不大，比起來「刺」的缺點較少。但是在當時的觀眾眼中，這一手也像水戶黃門隨便亮出印籠一樣，是一手壞棋。

對於人類棋士而言，就算使用「刺」的缺點不那麼明顯，也會覺得有害無利，所以如同圖 6 的手法，等於自己去補強對方的弱點，想都不會去想，一般的棋士不可能會選擇這樣做。對於人類所詮釋的「圍棋故事」，「刺」就如同水戶黃門的印籠，

圖 7

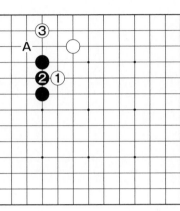

圖8

只有在關鍵時刻，被賦予特別意義時才會出動，一開始就把它亮出來不會有任何意義。在思考這步棋究竟是好是壞之前，它在人類圍棋故事中的定位就是如此，因此不會成為次一手的選項。

AlphaGo 最初也是透過人類的棋譜學習圍棋，不過像這樣從序盤開始就採用和人類的圍棋故事截然不同的下法，正是AlphaGo 自我對戰學習的成果。因為這手棋有 AlphaGo 的驗證，可能「比以往的下法還要好一些」，職業棋士現在也開始嘗試這樣的下法。

然而，由於人類的圍棋還是有著自己的故事，就算仿效了 AlphaGo 一手棋，不知道後續的故事該如何發展下去，總體來說不會造成加分效果。

圖 8 所以人類棋士下白 1「刺」的話，接下來幾乎都會選擇白 3 飛。因為此圖A 的位置對雙方非常重要，但黑棋下在 A 的話，白 1 與黑 2 的交換，讓黑棋的棋形過分凝聚，對於白棋來說反而成為加分的因素。從人類角度看來，如此的「故事發展」

相當合理。AlphaGo 在實戰中並沒有下白 3，但對於人類來說，這樣下才能讓「刺」這手棋在棋局故事中發生意義，以構思此後的作戰。

故事性正是圍棋的醍醐味

AlphaGo 最初學習人類棋譜之際，也學習至此局面為止的十手棋之發展流程。

可說 AlphaGo 亦學習人類圍棋背後的「故事性」，對於人類的「圍棋脈絡」有所認知。

其後經過各種學習，逐漸逸脫人類的思考方式，打造出「AlphaGo 自己的圍棋」。

AlphaGo 在算棋的過程中，必須有前後的因果關係，也會隨著局勢變化打出安全牌，可說有自己的棋路。但人類為各種要素賦予定義，在不同發展脈絡下詮釋出不同的故事，藉以判斷情勢，決定戰術的方式，和 AlphaGo 是完全不同的。

作為人類判斷的基礎的「故事性」，是以人類的觀點、感覺為基準，對各項事物賦予定義，為事物彼此的關聯做解釋；因為一切以人類主觀的感性為基準，正確性自然無法那麼理想。但人類無法為了追求正確而捨棄故事性與主觀認知，因為那是經過進化長時間的驗證，才形成的對人類最有利的方法。「地表最快速男人」尤山‧波特，一百公尺的世界紀錄只不過九‧五八秒，無論如何比不上用七秒就能跑的機

器人；感受各種局面中的「故事性」，由此促進理解，也是人類的宿命，只要我們身爲人類，就無法跳脫「故事性」和「主觀的判斷」。找到自己的故事，加以演繹詮釋，正是人類悠遊於圍棋世界中不可或缺的極品的醍醐味。

2 局部與全局的迷思

「局部和全局」，對人類是個能挑起哲學性好奇心的話題，但對於圍棋 AI 世界來說，卻是十分切身的重要問題。圍棋 AI 不具備故事性，因而衍生各種現象，當中最容易讓人理解的，就是圍棋 AI 與人類對「局部和全局」的認知不同。我們可以從圍棋軟體的發展史中，看到開發團隊為了消弭其中的差距所做出的種種努力。

「局部」是故事中的登場人物

隨著棋局的進行，棋盤上有一些局部會越來越明白，若情況明白到足以讓你對此算清該局部的結果，就能成為判斷全局情勢與戰略的重要資訊。若對某局部有誤判，而對手已做出正確判斷，要贏棋就難上加難。因為全局是許多局部的集合，正確的去認知每一個局部，也是釐清全局的一小步，這的確是順理成章的想法。

如果我們把一局棋當成一個故事來看，每一個「局部」可以看成是故事中的登

場人物，也如同各個登場人物的總合形成一個故事一般，對局者對各個局部認識的總合，形成他對全局的判斷。

職業棋士的比賽中，大部分的思考時間都花費在解析棋盤上的各個局部。對於人類來說，如果無法理解局部，就無法理解變化更加多端的全局，而已經理解，亦即可以定義的局部，就成為其後判斷全局的基礎。

對於「局部」的認知，等同於圍棋世界中最根本的單字和文法，是人類棋士下棋不可或缺的要件。

「局部」的三大要素

圍棋的「局部」基本有三個要素，「連結」、「死活」和「大小」。

連結

棋盤上位置相近的同色棋子，目前是否連結在一起，形成一個棋塊，是圍棋最基本的判斷要件。像我們先前介紹過的，連續地在線上接起來的話，就是一個棋塊無疑。

圖9 如此圖，黑色的 ABCDE 五個棋子在線上完連結，形成一個棋塊，白棋

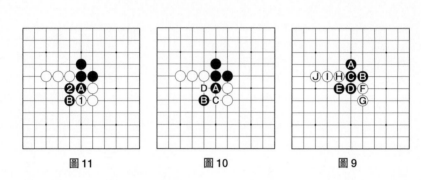

圖 11 　　　　圖 10 　　　　圖 9

則被分爲兩組，FG 和 HIJ。

雖然沒有藉由格線直接連結，也有其他形態同樣被視爲已經連結；在實戰中這類的狀況甚至比較多，最容易理解的例子就是「尖」。

圖 10 位於斜角的黑 A、B 二子的棋形，圍棋術語稱爲「尖」。圍棋是黑白雙方輪流下的比賽，無論白棋之後下在 C 或 D，黑棋都可以下另外一個地方。

圖 11 如圖，若白下 1，黑就應 2，反過來也一樣。因黑棋 C、D 兩點必得其一，所以可以判斷黑 A 與 B 是已經連結的。

不過圍棋是一個競賽，雙方拚鬥的結果，大抵會讓棋形處於極限狀態。

圖 12 比方此圖的局面，黑棋究竟有沒有連結在一起，必須做出明確的判斷。

但這個判斷，就不是那麼簡單了！判斷棋盤上的

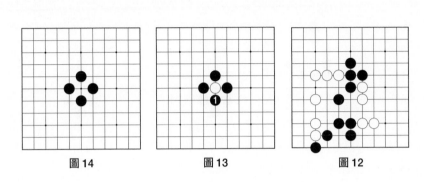

| 圖14 | 圖13 | 圖12 |

連結狀況，就如同實體生活中判斷目前自己身體的狀況一樣。比方說，如果躺在地上，就沒辦法立即擺出起跑的預備姿勢；若是骨折，身體就無法隨心所欲地行動。在「局部的資訊」中，「連結」可說是基本中的基本。

死活

下圍棋最重要的認知，也可說是技術，莫過於「死活」。圍棋唯一的規則就是「可以吃對方的棋子」。

圖13 如果下在黑1，白棋對外連結的線就完全被黑棋佔據，也就是被「圍起來」。

圖14 接著就可以將白棋吃下，提出盤外。

連結在一起的棋子，情況也相同。

圖15 像這樣的棋子將白棋包圍。

圖16 接著就可以將白棋吃下。

如此因規則規定，必須被提取的棋子自然不用判

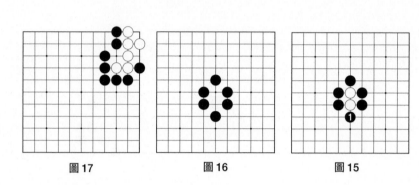

圖17　　　　　　　　圖16　　　　　　　　圖15

斷，必須判斷的是，雖不會被立刻提取，但棋子最後難逃被吃掉地命運。

圖17　白棋雖已構成一個棋塊，但由於被包圍，無法逃脫被吃的命運。這種狀態下的棋塊，圍棋術語稱之為「死棋」。

圖18　這塊白棋，已經無法突破黑棋的包圍了，將來黑棋可以在任何時候，下滿A、B、C各處。由於圍棋關於提子的規則是「如果能夠吃下對方，雖是已經被對手包圍的位置，也可以下」，所以其後黑棋下1，就可完全包圍白棋而提取，也就是說，此處的白棋是注定會被吃下的「死棋」。

圖19　最終白棋只好全部被吃。

棋子一旦成為死棋就糟糕了，以選舉為例，原本以為會投給自己的團體票，最後大舉倒戈，悉數投奔對手陣營。但就算被包圍，也不代表一定會死。

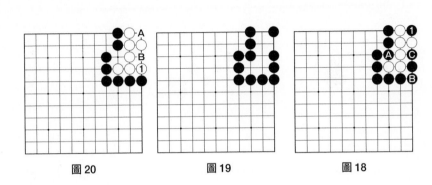

圖20　　　　　　　　　　　圖19　　　　　　　　　　　圖18

圖20　白棋仍然被包圍，但棋形和先前有一點差異，這時候白棋就有活路。只要下白1，就可確保A和B兩個空點，無論黑棋下在哪邊，另一邊都是空的，沒有辦法吃下白棋。而A、B兩個空點完全被白棋包圍，若無法吃白棋，黑棋不能下在該處；所以白1之後，黑棋就永遠無法吃掉白棋。像這樣讓對方無法出手的方法，圍棋的術語是「做兩個『眼』」，有兩個眼的棋塊，稱為「活棋」。

活棋是讓對方永遠無法吃掉，以選舉比喻，就像是已經投進投票箱的固定票。

透過這些例子，我們可以理解圍棋的「死活」，不過這些都是最單純的情況，圍棋變化多端，死活狀況也有無限可能。

圖21如此圖，雙方必須要判斷被包圍的白棋究竟是死是活，如果判斷錯誤，就像選舉的重要關頭團體

圖22

票被翻轉一樣，屆時已無力回天。

以上的例子中，都是一方被他方包圍的狀況，但在實戰中不只如此，更多的是，雙方互相包圍對方，都想吃下對方的棋子。

圖22 黑ABCD、白EFGHIJ同樣都被包圍，又無法做兩個眼，只能吃掉對方的棋子，自己才有命。這種你死我活的情況稱為「對殺」；在實戰中，比起單方被包圍，更常見到這般「對殺」的場面。由於這是攸關雙方棋子生死，更需要對於該局部的狀況有正確的認識。以身體比喻，棋子的「死活」猶如人身安全，攸關重大。因為「死活」、「對殺」一定是發生在被包圍的區塊，這對於人類而言，也必然是做「局部」的判斷。

大小

關於圍棋的基本認識還有一項，就是「大小」。

以選舉來說，就像是所採用的造勢活動可以吸引多少選票，評估方式是「自己所下的一手和對方所下的一

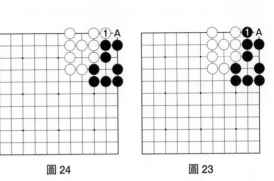

圖24　　　　　圖23

手，在盤面上所形成的差距」。

圖23　如果下在黑1，就能保留A的一個空點，以選舉來說，等於得到了一票。

圖24　但是如果下在白1，A的空位黑白雙方都拿不到，換句話說，誰都搶不到這一票。圖23和圖24的差距在於A，有一票之差，因此圖23的黑1和圖24的白1被定義為「一目之大的一手」。

若該處棋形已定，著手就容易確定它的「大小」，所以大小也是局部性的問題，實際棋局的一著棋往往影響全局，雖難以換算成明確的數量，但此時可以在某種誤差範圍內設定數字，以「大小」的概念來評估次一手。

比方說，目前局面有一著「20目大」的手段，和其他不錯的次一手候補。這時，雖然該候補手的大小還不確定，然而經驗告訴他這著棋的價值多於20目的話，棋士會選擇大小不確定的候補手；但能做這樣的選擇，確是因為有「大小」這個評估基

準。

人類棋士是一直拿著「大小」這把尺在下棋的；「大小」如同實體社會的「工作報酬」，若在太平盛世，這是人們最關心的要件。圍棋一整局下來，攸關死活的局面並非那麼多見，絕大部分的時間，雙方的關注焦點都在於「大小」。

人類透過「連結」、「死活」和「大小」等要素，認知棋盤上的各個「局部」，以各個局部為基礎，得以判斷「全局」做出決策。每個局部各有特色，就像性格互異的登場人物提供各式各樣的小故事。一局棋是透過與共同創作者（對弈者）的交流對話（勝負），描繪出一個故事的脈絡；在這個沒有劇本的棋盤舞台上，兩名創作者彼此批判、反駁和共鳴，才演繹出精彩的戲碼。

AI 沒有「局部」觀念

二〇〇六年左右，由於圍棋軟體採用蒙地卡羅演算法，得以對局面做出評估，導致飛躍性的進步。不過蒙地卡羅演算法只能評估全局，無法像人類一樣，針對盤面上的各個局部去演算、認知。

圖25 這是剛才介紹過的例子，在人類棋士的眼中，這代表「對殺」的時刻到來，

圖 25

生死一線間，因此會全神貫注，致力於釐清該「局部」的狀況，然而圍棋軟體無法做到這一點。雖然當時圍棋軟體在判斷全局時不會輸給人類，但若對於棋局之中的某個局部，必須先下「哪一手棋」而「結果如何」，因為圍棋軟體對局部的判斷模糊不清，明顯劣於人類，所以已往的圍棋軟體容易犯下重大失誤。若於「局部」中適切地挑出來，以它的計算能力，要釐清局部必不費吹灰之力；如何讓電腦分辨局部？是圍棋軟體最重要的改善方式。

電腦能如人腦將「局部」從「全局」

AlphaGo 的詭異舉動

在與李世乭對戰之前，Deepmind 公司所提出的論文，並沒有提到 AlphaGo 對於「局部認識」有所處理，因此我認為 AlphaGo 這樣是無法戰勝李世乭的，然而 AlphaGo 在第一、二局取得連勝。當我正在猜想「AlphaGo 是不是已經克服『無法認知局部』的問題」時，第三局 AlphaGo 的表現則暴露了它並沒有作到。

圖 26 執黑棋的李世乭下在黑 1，攻入被白棋包圍的區塊，如果雙方實力伯仲，

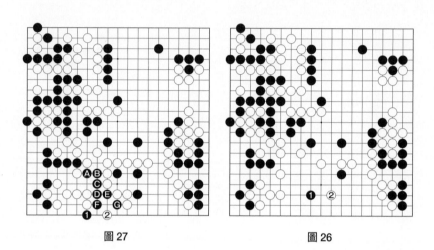

圖 27　　　　　　　　　　　　　圖 26

黑棋大概是死路一條，人類看到這手大概
都會覺得——這是李世乭因為形勢不利而
拚命攪局的「勝負手」；若這手棋的結果
無法讓黑棋作活，或帶來利益，屆時黑棋
便已無所可爭，只好投子認輸。

圖 27 之後棋局進行至黑 1，從人類看
來，是這盤棋的最後一幕。

只要白棋下 2「點」，黑棋與包圍它
白棋的「對殺」，完全沒有機會贏。所以
從黑 A─G，包括剛剛投入的棋子在內就
都成為「死棋」；這個結果，只是讓黑棋
的劣勢更為明顯，「AlphaGo 下白 2 之後，
李世乭就要投降了！」大部分觀戰的棋士
都是這麼想吧？

圖 28 但是 AlphaGo 卻下在白 1，這手

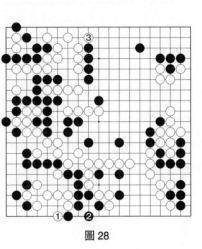

圖28

棋以「局部」的觀點來說是錯的；接著被黑2做眼，白棋已無法簡單地吃掉黑棋；而更讓人吃驚的是，AlphaGo的次一手居然離開目前最重焦點的下邊，移師到沒人注意的上邊下白3！

就像明明故事已經到了高潮，卻戛然而止，開始說別的故事，人類觀眾想必都感到錯愕不已。圖27「下在白2，這盤棋就宣告結束」是人類棋士共有的故事脈絡，因為這樣因果分明又直截了當。然而AlphaGo不照人類的劇本走，AlphaGo有AlphaGo的作風，選擇系統判斷之下認為最好的棋，不與人類起舞；事實上二十八手後，李世乭還是只好選擇投降。就像水戶黃門的故事迎來最後高潮，觀眾等著看到亮出印籠的瞬間，卻突然開始播放別的戲碼！不要問AlphaGo「黃門大人您跑到哪兒去啊？」對AlphaGo來說，它不必為了讓觀眾過癮，應觀眾要求而亮出印籠收拾眼前的惡徒，只要天下泰平（只要最後下贏），亮不亮印籠並不干它的事。

原來 AlphaGo 還是和人類不一樣，沒有分別處理「局部的詳細計算」與「全局的形式判斷」。但它提升整體的實力到很高的水準，因此就算缺乏關於「局部」的詳盡確實的資訊，它依然能在「全局」贏過人類。

「定石」只是人類賦予的定義

「定石」雖為圍棋用語，但現在一般場合有時也會看到這樣的用法。根據辭典的說明，定石的意義是「對雙方最有利的固定下法」。將棋的世界中也有類似的詞，稱為「定跡」。

定石和定跡在日文中發音相同，由於用在不同的比賽，使用的漢字也不同。然而，兩者之間有一個很大的差別，定跡針對「全局」，定石可說只是「局部」的實戰例。將棋若未依照定跡走，立即會對勝負造成影響，後果非常嚴重。但圍棋若非有關對殺的情況，就算沒照著定石走也無妨。

初學者踏入圍棋世界時，最先開始學習的就是「定石」，因為面對廣大的棋盤，初學者難免感到惶恐，這時候的定石，就是學習圍棋的「範本」。很多人誤以為定石就是真理，其實把它想成是學習範本才較為貼切。

職業棋士的腦裡，當然也存在有很多的「定石」；但「定石」對於職業棋士並非範本，只不過是「像這種時候通常會這麼下」的資訊而已。各位或許可以把它當成是法院判決的「判例」，雖然不是非得依循前例不可，但若沒有特殊理由，也不會有人特別對前例下挑戰書，這就是「定石」的定位。

圍棋需要考慮全局的配置，在適當的局部選擇合適的定石。然而，「定石」並不等同全局的最佳選擇。職業棋士就算下出「定石」的走法，也不是因為它是「定石」，而是因為它在這個局面是好棋。若職業棋士認為最好的選擇，和定石相同的話，對棋士有加強信心的作用。

一旦發生不遵守定石的情形，就像做出「與至今的判例不同的」一樣，這時候，棋士通常會有「非得如此做不可」的強烈理由，而且需要鼓起勇氣才能踏出這一步。如果跳脫定石卻得到很好的結果，也會帶給棋士很大的滿足感，但這樣的選擇多半是因為特別的全局狀況，不容易被廣泛使用，所以要下出膾炙人口的「新定石」是非常困難的。定石是人類智慧的結晶，歷代棋士留下的珍貴遺產；定石是人類由自身擅長的「局部觀點」所出發的研究，而局部只是構成全局的要素之一，若由全局的觀點而言，將局部挑出來單獨觀察，是沒有意義的。

在 AlphaGo Zero 的論文中，提到 AlphaGo Zero 從一張白紙的狀態「發現」定石，並且自己衍生出新的「定石」。這個主題大約佔了兩頁，揀選 AlphaGo Zero 在自我對戰中所使用的「人類的定石」，還有「Zero 的定石」。此外也列出在 AlphaGo Zero 學習期間下出定石的「時期」圖表，讓我們看到 AlphaGo Zero 下出哪些定石，偏好哪些定石，以及捨棄哪些定石的時點，有趣的分析也吸引不少關注。

但我們必須理解，圍棋 AI 並沒有「局部」的認知。所以 AlphaGo Zero 應該也沒有認知到「局部的定石」為何；在從零自學、自我對戰的過程中，走出和人類所用的「定石」相同的路，並不是什麼不可思議的事。大部分的情況下，各個局部的適切下法從全局觀點而言也是好棋，是理所當然的。另一方面，AlphaGo Zero 同樣選擇了很多與人類定石不同的下法，但因為離散的意義不容易釐清，論文裡沒有去統計而已。

雖說圍棋世界極其廣闊，終究只是在三百六十一個交點上所發生的種種狀況；多次的自我對戰，由同樣認知的 AlphaGoZero 來下的話，有很多手順會反覆出現是必然的。與人類不同，多次下出同樣棋型，只是 AlphaGo Zero 正常運作的結果，和「照著定石走」或是「創造定石」，該是無關的現象。

AlphaGo Zero 論文中針對定石的分析，也許是開發者本身對定石也有所關注，基於服務精神所提供的資訊吧？當然，論文提出的目的是爲了要對人類有所貢獻，這篇論文探討對人類有意義的定石，也算好事一椿！

圖29 雖然論文沒有將此當作定石，不過此處白1的「碰」，對職業棋士相當有幫助。此圖至白1的棋型，在近年的職業棋士對戰中時常出現；雖多達九手，在 AlphaGo Zero 所公開的棋譜中出現的次數十分頻繁，人類棋士對此或許會感到高興，覺得英雄所見略同吧。雖然白1爲止並不罕見，但先前的人類棋士，幾乎不會在下一手選擇白1。

圖29

圖30 爲什麼人類棋士不選擇白1，原因在於不希望被黑1以下吃掉白A一子，黑5爲止，被認爲白棋稍微不利。不過，在 AlphaGo Zero 的棋譜中，黑棋從來沒這麼下，表示 AlphaGo Zero 認爲，去吃白A並不是好棋。圖29的白1從人類眼中看來，

圖 30

也是姿態優美的好棋，但至今因為太相信別人的看法，很少有人敢這樣下。

因為擒王則勝，將棋中所有的手段自然只好立足於全局觀點，圍棋原本也理當如此。但圍棋沒有「王帥」，而棋盤又大得多，所以從剖析局部，一步一步去做，對人類成為合理的作法。但人類並非對全局毫無關心，頂尖職業棋士的比賽中，定

石反而較少被使用；人類一方面珍惜前人留下的定石，另一方面每天孜孜不息，努力打破定石的窠臼。

沒有「戰略」的 AlphaGo

若我們認真觀察「AlphaGo 沒有局部概念」的現象，就會發現 AlphaGo 其實也沒有人類所謂的「全局」觀念。針對可能理解的局部，就用細算取得具體資訊，而對看不清的全局，則動用「大局觀」、「戰略」等另類的方法來處理，這是人類的作風；

但 AlphaGo 沒有「可能理解的局部」，當然也不會有「看不清的全局」的區隔，無論哪一手棋，都是用同樣的處理方式來面對。有些人爲了解釋前節所介紹的、「AlphaGo 的刺」，說 AlphaGo「預測此後棋局的發展，使用人類絕不會採取的戰略」；但是 A I 對「局部」沒有認知，自然也不會採用人類想像中的「戰略」或是「戰術」。

人類棋士在對弈時，從序盤（布局）、中盤到終盤，會因應不同狀況切換思維，選擇戰略、計算、手段等處理局面的方法。因爲比起 A I，人類的計算能力太低了，在有限的能力下，這是最有效率的作法。

AlphaGo 只是藉由至此爲各位介紹的機制，機械性的決定次一手，不管是第一手還是最後一手，它著手的過程是一樣的，也就是說，不管是序盤或是終盤，不會因此有任何「不同的」戰略。

AlphaGo 沒有人類所謂的戰略，從我們在上一章介紹的「重要局面」也可以看出來；面臨重要關頭花上更多時間來愼重處理，可說是最原始的戰略，然而 A I 連「重要局面」都沒有做針對性的措施，可見更沒有人類想像中的「戰略」可言。

覺得 AlphaGo「擁有以預測棋局發展，導致有利局面的構思」，只是從人類看來，

覺得如此而已，也正是人類自己賦予 AlphaGo 的「故事性」。對 AI 來說，每一手棋「就是這樣下」而已，沒有其他理由；若人類要在其中發掘意義，充其量只是「對人類而言的意義」，是人類片面所貼的「故事性」的標籤。像這樣「美麗的誤解」，未來或許也會發生在圍棋以外的 AI 上面。

能認知「局部」是人類的特質

有一種「只有日本人看不懂的字型」，是將英文字體造型成很像日文的片假名，看不懂日文片假名的外國人，可以順利地閱讀其為英文字母。但日本人看見這個字體時，因為很像有認知的片假名，反而無法辨識其為英文字。

深層學習在最初也有認知圖像的局部去學習它的特徵，但圍棋沒有做這樣的學習。無法認知「局部」，也是引起強烈「水平線效果」的原因之一。人類棋士通常會用「這對於全局沒有太大影響」和「只是局部的損失罷了」做出判斷，排除水平線效果所導致的選項。

其實這只是系統的不同，並無法斷定，關於這個部分人類優於 AlphaGo。正如本書先前所介紹的，水平線效果並不是缺陷，而是一種戰鬥方式。就算人類做出「這

和全局無關」的判斷，但在某些時候，事實卻和人類所認定的相反。

認識「局部」的能力，對圍棋來說並非毫無幫助。AlphaGo 之所以會被「神之一手」所擊敗，固然因為過度學習讓 AI 輕視神之一手，但 AI 無法將計算力集中在中央的「局部」也是原因之一。AlphaGo 之後推出的圍棋 AI，雖然與職業棋士對戰時勝率超過九成，被擊敗的例子多半是為了無法認知「局部」的死活，以致棋塊被吃。

認知「局部」，是建構「自己的故事」的第一步，也是和基本人性息息相關的大哉問；而圍棋本身，正是思考「局部和全局」這個問題的極佳素材。

3 「恐懼感」能讓我們學到什麼？

有人說，人類和ＡＩ最大的差別，在於人類有恐懼感。人類明白一旦死亡一切就會結束，然而機器目前不考慮這一點；不會想要保護自己的話，就不會感到恐懼。

在現實世界的確如此，但圍棋可說是虛擬的戰爭，棋子只是棋盤上的身外之物，所以人類對於「棋子被吃掉」本身，並不會怕到哪裡去。

圖31

棄子

被當作一般用語的「棄子」就是很好的例子。

圖31 這是最初學圍棋時，就會學到的定石，就是從白1到7是「碰長定石」。

圖32 在圖31的白7之後，黑棋如果1斷，白棋依照以下的走法，就可以吃下黑1的一子。

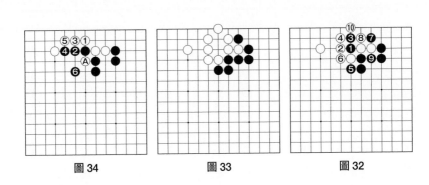

圖34　　　　　　　圖33　　　　　　　圖32

圖33 此圖白棋「殲滅」了最初闖入的黑棋。然而這個結果因為黑棋的棋形效率非常好，反而變得形勢有利，這個變化也成為「棄子」手法的範本。

圖34 因此，白棋特地不吃黑棋，而是如此圖般，從邊渡過是好棋。就算黑6使出「門」的手段，反過來吃白A，這圖仍被定調為比較好的下法。

從這些例子中我們可以看出，人類棋士在下棋時，並不怕自己的棋子被吃掉。有時數十個棋子連結在一起的「大龍」被殺掉，雖然心情會不太好，但圍棋的勝敗一般不看比數，輸一大把和只輸「半目」，同樣都是輸一局而已。

圍棋還有叫「找投降機會」的禮貌性下法，就像將棋的「造形」，故意下成明顯的被吃狀況，以製造投降的契機。

「無法看清」的恐懼

圍棋比賽總是想要求勝，因此，在棋盤上最讓人害怕的事，莫過於被對手擊敗。

圍棋世界中主要的恐懼來源圍繞著「輸棋」，與輸棋相關的延伸便是對「無法看清的變化」感到恐懼。由於敗北的恐懼不僅限於圍棋的領域，在這裡就談一談圍棋「無法看清」的恐懼，僅供參考。

圍棋雖然是「完全資訊遊戲」，但即便資訊全部攤在眼前，人類所能理解的範圍，也只有其中的一小部分而已，這樣的情況，如果拿戴上視線範圍一公尺的護目鏡來比喻，就很容易了解。有讓學員戴上眼罩，體會視障人士生活不便之處的課程，體驗這類課程的學員，都會感到極大的恐懼感。如果不是蒙住眼睛，而是保有一公尺的視線範圍，雖然不安的程度會降低許多，但還是有大部分的東西看不見，平常很容易去的地方，也會變得寸步難行吧！

圖 35

圖 35 這是我們剛才提過的例子；若沒有前文所說明的背景知識，被問到要選擇白 A 還是白 B 的話，其實不是那麼簡單的問題。由於這是從基本定石出發的

變化，經過眾多研究和實戰，我們才知道白B是較好的選擇。這些知識，如同戴著護目鏡時，握有看不見的地方的地圖，讓人可以掌握視線範圍外的情況。

回到圖35，因為A能吃掉對方的棋子，是一個反射性地就想去做的選擇。相較之下，B則是為了大局著想，暫時按捺住自己的一著棋。沒有某種程度的遠見，無法下這一手。若問我在沒有經驗過的局面，是否能每次都做出如B這樣的正確選擇，說實在的，我完全沒有自信。圍棋只要從開局進行十手，幾乎必會面臨自己未曾經驗過的局面，也就是看不到前方，而手中又沒有地圖的狀況；所以無論往哪個方向走都會感到恐懼。不只會因畏縮而下出壞棋，光是與內心的恐懼交戰，就會耗費許多精神、力氣。圍棋不是單憑一手棋就能決勝負的遊戲，因此恐懼感會在棋盤上一直纏繞不休。

選擇安全之路的誘惑

看得見的世界，就那麼一公尺，也就是伸手可及的部分，而碰觸不到的地方，是深不見底的黑暗世界，下棋這個東西，其實就是暗中摸索；但就算看不見前方，我們仍然可以憑藉經驗，推測出一些狀況，我們稱其為感覺或大局觀。然而，就算

是身經百戰的職業棋士，也有被恐懼感所擄獲、無法信任自身感覺的時候。因為大步前進必然得踏入前方的黑暗，是否就在看得見的範圍內走一小步呢？這是對局者在每一手的選擇時必會面臨的誘惑。因為每人都必有數不清礙於魯莽前進而受傷的經驗。決定一局輸贏的要素裡最重要的就是──是否敗給自己的恐懼感，而做出低於自己實力許多的選擇。

比起明確的知識，不容易捉摸的感覺與大局觀等，在下棋時更為重要。秉持無形的「感覺」，以充分的實績和分析作為後盾，才能戰勝看不見的恐懼，隨心所欲地奔馳在棋盤上。自身的感覺能運作到何種程度，對此能抱持多大的信心，會大幅左右棋士的成就。

相信自己，勇往直前的 AlphaGo

AlphaGo 並非無所不知，但 AlphaGo 的計算能力比人類更高，如果人類視線所及的範圍是一公尺，AlphaGo 可說是三六公尺。AlphaGo 就算輸了也不會受到打擊，對於「看不見」地方，它會安心地交由深層學習的「感覺」來處理；因此 AlphaGo 總是能夠完全發揮自己的實力。

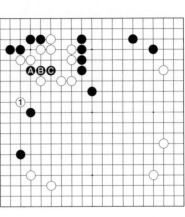

圖 36

圖 36 與李世乭對戰的第三局，AlphaGo 所下的白 1，這一手導致 AlphaGo 明顯優勢，是決定系列勝負的名手，而且幾乎沒有人預料到這一手。雖然這一手不像「刺」那麼驚世駭俗，但這是人類不容易認真去想的著點。

這個局面黑 ＡＢＣ 三子較弱，普通會把注意力放在這裡。雖然白 1 也算在此一範圍內，但以人類棋士的角度來說，這手棋的距離稍微遠了些。

圍棋就難在這裡，因為目前白棋似乎掌有主動權，雖說看見白 1 會發現這是一手好棋，縱使如此，這一手好到哪裡並不清楚。現在的形勢，若用比較熟悉的手段直接進攻黑棋，白棋感覺也不錯。既然如此，與其選擇位置偏離、自己不熟悉的白 1，不如選擇自己走慣了的下法比較保險。

大部分的人對白 1 這手棋的認識都不夠深入，因此選擇這手棋，除了直覺，還需要勇氣。就算白 1 浮現在腦海的候補名單上，會認真考慮這手棋的棋士是很少的。

相較於此，一旦 AlphaGo 的候補名單中出現白 1，AlphaGo 對待這手棋的態度與其他選項相同，不會像人類一樣，會覺得「我不習慣這個下法」。換句話說，比起人類需要克服心理障礙，AlphaGo 少了一個門檻，比較能夠順利地做出正確判斷。

傾向維持現狀的人類

關於人類在棋盤上感到恐懼的現象，還有另一個「大交換」。「大交換」指的是為了取得某個地方的利益，而在他方做犧牲，這般的棋局狀況變化。

比方說市長選舉，在野黨擊敗執政黨取得勝利，卻失去眾議院的席次，這就是「大交換」；重點是「大幅改變現狀」，若兩邊都是連任，同樣是一勝一敗，但不成為交換。

在棋盤上如果出現「大交換」，至今所確認的「局部計算結果」，或是自己的全局脈絡，都需重新來過，是相當辛苦的作業。

雖然有時透過「大交換」會讓局勢變得更加明朗，不過人類有「維持現狀」的傾向，如果不覺得自己的形勢有什麼問題，人類通常會想保有眼前的「故事發展」，就像談生意，一個買賣若在自己的掌控下進行，就不會想提其他的話題。

131

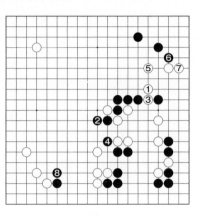

圖 38　　　　　　　　　　圖 37

　ＡＩ能在瞬間判斷局面，重新計算對

它不成問題，所以不必忌諱「大交換」；

在「Master」與自己對戰的五十局當中，

頻頻出現「大交換」的變化。

　圖37　由於是自我對戰，黑白雙方都

是AlphaGo。白1使用「刺」。如果是人

類，大概都會黑2「接」。白1雖然具有

稍微補強A的加分效果，但也會喪失其他

手段，以局部而言是一長一短；但是由於

右上角是黑棋勢力範圍，若將來白A一帶

被吃，白1會變成加棻，擴大損害。人類

若判斷白1並非利多，大部分會樂意選擇

黑2維持現狀；況且在這樣的情況也要想

其他手段的話，思考時間會不夠。

　圖38　不料白1之後，黑卻是往2、4

方面另求發展，其後白棋我行素地繼續下3、5，穩定了原先岌岌可危的右邊，而至黑8為止，黑棋在先前是白棋勢力圈的下邊，反過來展開攻勢。兩方的勢力範圍完全切換，好比豬羊變色，對人類而言，眼睛都會花掉，無法精準評估形勢；但是對於AlphaGo來說，這只是一般運作而已。

反過來想，若在某局面下，「大交換」對雙方來說是最好的手段，也就是必然的手順；那麼說其實並非發生「大交換」的大變化，而是棋局原本就該這麼下。因為人類的目光看得不夠遠，覺得「大交換」前的盤面平靜無波，導致我們對棋局變化賦予「大交換」的特徵；「大交換」出自人類的主觀認定，對於AlphaGo而言，只是理所當然的進行，不用大驚小怪。

人類所以會有恐懼感，是為了在關鍵時刻保住自身性命；雖然我說了一堆下棋時，恐懼感會帶來負面效果，都是以和AlphaGo比較為前提。人類的能力有限，所以，恐懼感對人類來說，是恰到好處的情緒反應，也是人類不可或缺的重要本能。最近有「捨棄恐懼感可以讓人類成長」的說法，乍聽之下似乎能讓人類更加進步；但正因為你我身為人類，才能擁有AI所缺乏的「恐懼感」，因此我們不必將恐懼感視為敵人，最好馴服它，讓它為自己服務。

IV

從棋盤走向社會

到目前為止，我們談到的是 AlphaGo 與人類的差異，今後 AlphaGo 和人類究竟要如何互動，也是非常令人關心的議題。因為「通用性」是 AlphaGo 最重要的訴求，將來利用它的「通用性」的產品，必會進入社會的每一個角落。

身為職業棋士，就所見的範圍，和各位分享。

1 如何從 AI 學習

只學下在哪裡無法讓自己變強

AlphaGo 戰勝李世乭的時候，記者最先問我的問題是：「這樣一來人類棋士也會進步很快吧？」已往的棋士將圍棋名人的表現作為範本，致力提升自身棋力。如今有了 AI 這個強大的範本，人類棋士想必也會變得更強──許多人理所當然會這樣想。然而如本書所述，棋士基於故事脈絡以及對局部的認知等等，用與 AI 迥異而

適合人類的下棋方法，再加上人與 AI 的計算能力本來就有差異，即使模仿 AI，也有很多學不來的地方。

現在有很多職業棋士嘗試 AlphaGo 的下法，對此觀戰記者往往會寫「這是受到 AI 的影響」；的確，若沒有 AlphaGo 先下了這手棋，人類棋士大概也不會這麼下。

但是當我們提到「受到影響」時，通常指的不僅是外觀所呈現出來的動作，還包括思考模式；就算人類和 AlphaGo 下出同一手棋，人類和 AlphaGo 的思考模式也截然不同。就如同本書先前所說明的，AlphaGo 不具有與人類相同的「思考方式」。

但關於學習圍棋，AlphaGo Zero 帶給我新的見識，AlphaGo Zero 自我對戰訓練四百九十萬局後，與戰李世乭的版本對弈，獲得百戰百勝的成績，這個結果令人太驚訝了，因為四百九十萬局這個數字，實在是太少了！

圍棋的變化數被謂為是十的三百六十次方，請試想全宇宙的原子數也不過是十的八十次方而已！如果化為具體數字，圍棋的變化總是遠遠超過人類的感覺。然而四百九十萬局對人類來說，是在感覺還構得著的範圍內；因為人類的壽命大約有三萬天，一小時下十局，每天下一百七十局的話，就能達成這個數字，四百九十萬局對人類來說並非遙不可及，是可以切身感覺到的。

以「手數」（落子）數來說，四百九十萬局大約是十億手，只有十的九次方。

只經過這麼一點訓練，居然能達到讓戰李世乭版本不堪一擊的強度，這是超級高效率的學習效果；就像只讀了廣辭苑（譯註：代表性的日文辭典）的一個「廣」字，就理解全部內容一般。雖說這是優異的 AlphaGo Zero 學習模式的功勞，卻讓我覺得，人類只要能找到好的方法，就有變得更強的可能性；「四百九十萬局」是讓我本能地「感覺到」人類還有進步餘地的數字。

人工神經網路很適合運用在圍棋的學習，若 AlphaGo Zero 所使用的學習模式，有和人類共通的地方，可以期待人類能吸收一些 AlphaGo Zero 的「感覺」。雖然人類的計算能力囿於先天限制，無法達到 AlphaGo Zero 的水準，但我們可以借用 AI 的能力，偷窺更遠一點的風景，讓自己的圍棋觀更加精進。我們不能忘記，就算和 AlphaGo 下在同樣的地方，並不等於和 AlphaGo 擁有同樣的思考；如何理解 AlphaGo「全局性」的圍棋觀，才是人類提升棋力水準的關鍵。

隨著版本不同，AI 下法也會改變

第 II 章中，我們介紹了哈薩比斯情有獨鍾的「AlphaGo 的一手棋」。

137

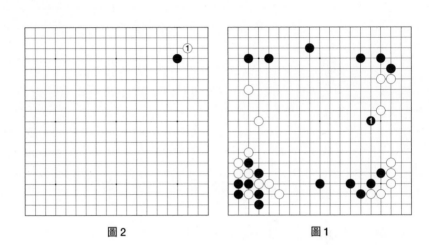

圖2　　　　　　　　　　　　　　圖1

圖1　黑1的「肩衝」展現出 AlphaGo 評
估棋盤中央的能力，被譽為「比人類看得更
遠」的一手棋。這一手好像在啟示我們「人
類啊，棋盤中央的價值，比你們原先所想的
更重要」。

圖2　然而，「Master」六十連勝之際，
又下出讓職業棋士不可想像的白1。從棋盤
的角落數來，這手棋的座標是三之三，比
起四之四的「星位」的黑棋，位於棋盤邊
緣。因為這個下法看來潛入對手下方，圍
棋術語稱為「三三進角」（有時稱為「點
三三」）；與 AlphaGo 其他獨創的下法相同，
這一招出手段本身大家都會下，算是基本中的
基本，令人吃驚的是，選擇這一手棋的時間
點，以當時的常識而言，實在是太早了！

已往人類的概念是，「三三進角」是為了確保角落的「地」（固定票）的手段，但同時會讓對手的「勢力」及於全局，假使在序盤開端就下出這步棋，其後會處處受制於對方。

就像選戰剛開打，比起對個別的選民一個個拉票，候選人多半偏好透過媒體，更有效地提升知名度和宣傳政見。因此至今的觀念認為，圖2的三三不是剛開局就使出的手法。

然而 AlphaGo 的「Master」版本不僅這麼下，而且使用頻率越來越高；剛開始就進三三的手法，不知該說是意外，還是意料之中，「Zero」更愛這一招，「劈頭就進三三」也變成 AlphaGo 的基本招式。「劈頭就進三三」所傳達的訊息是：「人類啊！角（棋盤的角落，與中央相反的部位）的價值，遠比你們想像的還要大」。這與一年前 AlphaGo 對戰李世乭戰時的啟示「中央比你們想的重要」，是完全相反的方向。

圍棋是千變萬化、不可思議的遊戲；我們不能單憑「肩衝」和「點三三」就斷定「AlphaGo 的訊息自相矛盾」，但以目前人類的能力，只能如此理解 AlphaGo 的手法。如此這般，才過了一年，AlphaGo 就會說出看似相反的話，因此只想從它的手段中獲得教訓，是非常困難的。

只學強版本沒有效果

圍棋在雙方實力有差距的時候，可以先讓較弱的一方下幾手，就能調整棋局成公平的競賽；這個方法叫作「讓子」，也是圍棋的優點之一，棋力較弱的一方，如果先走五手棋，就稱爲「讓五子」。

根據 Deepmind 公司的公布資料，「Master」和與李世乭對弈的版本相比，可以「讓」它「三子」。也就是說，戰李世乭版本必須先下三手，才能與「Master」勢均力敵。

從職業棋士看來，「讓三子」是巨大的差距！AlphaGo 問世之前，電腦軟體和人類棋士的差距也差不多是「三子」。不過「趕上去的三子」和「超前的三子」，意義截然不同。以百米賽跑來說，從十三秒到十秒，和從十秒到七秒，同樣是差三秒，意義相差太大太遠了！七秒跑完百米是人類所望塵莫及，不可想像的速度。

或許有人會想，既然李世乭版本比較弱，我們不用管它，直接學習「Master」的「點三三」不就好了？不過事情沒這麼簡單。「Master」和「Zero」還能變得更強。

當 AlphaGo 比現在更強大的時候，下法也許和現在又不一樣，屆時我們要照樣捨棄

已經學了一陣子的「Master」下法嗎？

從較低的大樓仰望較高的兩棟大樓，很難分清楚哪一棟比較高，人類想要比較哪個版本的 AlphaGo 比較強，單從棋譜是看不出來的；我們現在可以看到「Zero」戰勝李世乭版本的棋譜，但是其中的差距到底在哪裡，如果我們無法親自登上高樓，還是看不明白。

從我眼中看來，李世乭版本的下法合理，棋形優美。相較之下，AlphaGo Zero 和「Master」的棋譜，給人的印象是用計算能力壓倒對手，可以供人參考的地方比較少。就像在學習高爾夫的時候，有人認為以職業女子選手的揮桿動作作為範本較為適當，原因是職業男子選手的體力和一般人相去甚遠，勉強模仿也學不來，只會破壞揮桿姿勢。

圍棋不是一手棋就能定優劣的遊戲，必須透過一連串的攻防，才能看出先前某一手的厲害。所以死記某個局面所使用的手段並沒有意義，必須了解這個技巧背後所隱藏的圍棋觀，與深遠的計算等種種要素，才能融會貫通，成為自己的心得。

未來的圍棋 AI 會是很棒的老師

AI常為人詬病之處是「就算問它原因，它也不會回答」，但圍棋AI的情況並非如此，甚至可說是恰恰相反。因為迄今圍棋AI開發的目的，聚焦在「如何讓棋力變強」上，但今後的目標將會轉為解答問題，教導下棋等，而且我不得不說，AI在這些方面的能力非常高超。

所謂指導圍棋，至今就是以下指導棋為主，受指導的人透過直接對局，在接招中培養圍棋觀，雖然陽春，但可說是最有效的方法。

儘管局後會做一些檢討，內容多半是「這步棋怎樣下會更好」。即使有時會涉及如何「有效運用棋子」、「意識全局配合」等比較思考性的內容，不過這些比較抽象性的指導，大部分是為了印證「下在哪裡最好」的輔助性說明。

雖然本書至此總是在說圍棋只模仿下在哪裡的話，無法讓自己變強，但現實的圍棋教學，除了將好棋擺給學生看以外，也沒什麼特別的法寶。一般而言，圍棋觀只好各自自領悟，無法私相傳授。

AI的特技是人類做不到的

如果示範好棋就是圍棋的指導方式，那這正是 AI 的強項，AI 身懷許多強有力的特技；今後我們將可以接觸更多 AI 的資料，就能輕易明白，AI 的確是個好老師。

AI 比人類出色的特技，可以整理為以下三種。

① 判斷局面的勝率

電視轉播圍棋比賽時，最容易接到的建議必是「希望講解的老師能將形勢誰好說清楚」。人類連觀棋的時候，最關心的都是局勢誰好，遑論對局者。但對於人而言，判斷形勢需要算棋、算地和經驗等的綜合判斷，不但困難又很花時間，但 AI 本來就是按照勝率下棋，所以隨時都能顯示出明確的勝率評估，也就是形勢判斷。

光是這點就能帶給我們高度參考價值，但 AI 能做到的不僅止於此，除了評估目前的局面，也能對每一個變化圖做出評估；對於人類來說，要對數手之後的假設局面做出評估更為困難，但是 AI 的評估，原本就是附隨在變化圖上的。AI 又可以告訴你沒有希望的變化，讓你提早放棄，朝有希望的方向集中計算。

② 提示候補選項

AI 能將候補選項依照看好的程度排列，加以提示。當然人類也能做到這一點，

只是很花時間，而且無法列出自己思考範圍以外的選項，況且 AI 能做到的不只有

下一手，連其後變化的所有局面，都能依照看好度提供良質的候補手，所以能對高

品質的變化圖做手數很多、很深層的研究。

③ 整理結果

職業棋士對局時，需要思考的面向很多，有時在算一手棋時，一開始想好的變

化，到後來要落子的時候突然忘記，以致滿盤皆輸，這可不是開玩笑，而是常有的

事；圍棋是不容易下明確的判斷與結論的遊戲，在思考過程，常會徘徊不定，因此

容易發生混亂。而 AI 能處理龐大的計算量，同時也能把毫無矛盾的結果井然有序

地整理出來。

今後如果 AlphaGo 真的具備教學功能，不用等業餘棋友將身受其益，我會搶著

先向 AlphaGo 學習。

如果我能自由使用 AlphaGo

圖 3 白 2 是我最近實戰中嘗試的一手棋。雖然到黑 1 為止是很常見的布局，但

白 2 恐怕沒有被用在實戰的例子。因為我並不覺得這手棋有多好，下次遇到同樣的

局面，自己會不會也這麼下都不知道。若我能自由使用 AlphaGo，首先，我想知道

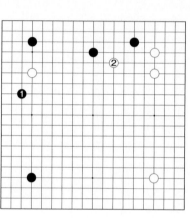

圖3

下了白 2 之後的勝率，雖然 AlphaGo 不見得百分之百正確，但這是我最想知道的事；接下來，我想看除了白 2 之外有沒有其他的候補選項，就算是常見的局面，我也想知道 AlphaGo 是不是有更好的主意，AlphaGo 的建議會是很好的參考。因為我對這個局面沒有好主意，才會隨著自己的意思打出白 2，如果 AlphaGo 提出更可行的建議，我或許就不會選擇白 2。

我還會去看接下來的應手，因為會依照威脅度排列，同時可以得知各應手的評價，況且其後還可以看到高水準的變化圖，有助於我今後運用白 2 這手棋。

不過，比起研討此後的發展，為下次自己下白 2 時鋪路，更重要的是，在探究一手棋的過程中，我可以進一步接觸 AlphaGo，讓自己更理解 AlphaGo 的圍棋觀。

圍棋 AI 的普及將改變圍棋界

職業棋士間進行的賽後檢討或研究會，基本上就如同上述形式，擺出各種變化圖，共同評估，一起想有沒有更好的下法；但對一個局面的評估常常莫衷一是，也難免漏看其中的重要變化。

變化圖中只要有一手沒繃那麼緊，結論就會產生偏差，很多時候，研究會無論花上多久的時間都無法做出結論。這時有些棋士會不屈不饒，務必得到結論才會罷休，也有人會用輕鬆的態度說：「沒有結論不稀奇，這才是圍棋啊！」不論屬於哪一派，棋士的圍棋觀，就是由這般討論的過程所形成的。

AI的一些特技，讓人類能更加明確地理解一手棋的內容，又能慢慢地檢驗、調查。將來的圍棋AI是有問必答，可以提供很多我們想知道的事。不只是職業棋士，所有的棋迷將會日常性地使用圍棋AI，再過幾年，我們就能輕易買到擁有接近AlphaGo棋力，並搭載前述機能的圍棋AI了。

雖然圍棋界在師徒之間，有時會有傳承圍棋觀的事例，但圍棋觀本不是你要傳給誰，他就能照單全收，也不是說不傳給誰，別人就無法領會；雖然圍棋AI的答案不見得完全正確，但誰都可以按自己的需要去使用，因此將對增進棋力發揮很大的效用。什麼都肯告訴你的圍棋AI，必會對棋士的研究與指導、教學帶來極大的

改變。

頂尖棋士的低齡化

到目前為止，對於圍棋的思考方式，構築在人類棋士之間的「對話」上，已成年的人從這種學習方式而得到的圍棋觀，是根深柢固的，要重新去學習 AI 實在很困難；但若像 AlphaGo Zero 一樣，宛如一張白紙的兒童，或許就能抓到和 AI 對話的訣竅。

進入智慧手機的時代，原有的「語言」概念受到衝擊，被迫開始轉變。受到 AI 衝擊的圍棋世界，稍微改變原有的單字和文法，也是很自然的事。

頂尖的圍棋棋士，差距僅在伯仲之間，些許的差異就會大大改變結果；比人類強上許多的圍棋 AI 訓練出來的棋士，和非 AI 訓練的棋士比賽的話，也許有利得多。

至今只好靠一點一滴的經驗所培養的「感覺」——未知領域的地圖，或許在 AI 的訓練過程中，得以輕易掌握。況且此一地圖的準確率，比起舊有的地圖一定更高。若是如此，如何提早開始接受 AI 訓練的年紀，將成為關鍵；越早接觸

AI，棋力接進 AlphaGo 的可能性就會越高。今後學習圍棋的孩子，成為頂尖棋士的年齡，可能會比現在還年輕許多。不過人類的能力仍然有極限，就算我們向百米只要花七秒的機器人學跑步，跑得再快，速度大概也很難低於九秒，就是這種感覺吧！

讓我在意的是 AI 的進化，其視野竟然進入人類身體的改造，如此一來，人類的腦部運作和思考方法都將脫離目前的框架，未來是否會發生這種事呢？雖說 AI 的進步每每讓人跌破眼鏡，但如果改變人類的身體或大腦，這樣一來人還能稱之為人嗎？或許有人會說「這正是老框架的想法」。

人類數千年的歷史，一直有圍棋的陪伴，是因為「當今的人類」覺得圍棋好玩，如果人類真的改變了自己，還能享受圍棋，為圍棋著迷嗎？AlphaGo 對圍棋界投下的這類問題，今後 AI 也將會對人類不斷提出。

2 專家的傲慢

專家究竟懂些什麼呢

日本十分尊重專業。由於職業棋士也被歸類爲專業人士，個人非常幸運地，有蒙受其利之處；如當社會性重要事件發生時，日本的電視節目一定會找相關領域的專家上節目解說，但若在台灣，通常是電視名嘴照常評論。

雖說是某個領域的專家，也未必明白該領域的所有相關知識。以我個人而言，雖然被認爲是圍棋專家，若說得更精準一點，我其實是「藉圍棋比賽獎金生活的人」，也就是圍棋比賽的專家；雖然我精通在比賽中獲勝的方法，但我對圍棋世界的一切並非全都摸得很清楚。

不論在哪個領域，初學者或愛好者的人數，絕對遠遠超過專業人士；以整體的角度來看，各個領域的主要構成分子其實也是這些初學者或愛好者，但我對初學者和愛好者的世界並沒有多少了解。比起來，圍棋教室的老師可能更了解初學者的心

情，明白要如何教導剛踏入這個領域的人；舉辦業餘棋友的圍棋活動時，必須準備的事多如牛毛，而我除了到會場和大家打招呼以外，沒能幫上什麼忙；雖然圍棋愛好者透過報章雜誌等報導，可以欣賞職業棋士的棋局，不過撰寫這些報導內容的人，其實是圍棋記者。

所幸圍棋是勝者為王，獲勝的人被視為圍棋專家，但也不過就是精通圍棋獲勝技巧的人而已；這些圍棋專家在小學階段就投身於圍棋的世界，一般來說，在比賽中不會輸給圍棋專家以外的人，對於將來受 AlphaGo 訓練的兒童，就只好另當別論了！

專家對於特定範圍的知識非常熟稔，在說明所學時，不知不覺間就會忘記謙虛兩字，容易只從自身的角度去論述該領域全體，因為就算沒有講到重點，或是說明錯誤，誰都沒有能力指摘；偶爾會有其他專家以個人身分表示異議，但對於專業人士集團而言，沒人質疑的情況是非常舒適的，因此通常不會對於這類的挑戰做任何回應。

當專業領域或該領域的決策集團發生重大紕漏時，社會大眾會發現——專家所了解的知識，其實只是該領域的冰山一角；但只要社會依然需要這個領域的專業知

識，又會慢慢地回到原狀，因為現況的架構與思考方向就是這些專家構築起來的；因此專家往往沉迷於自己打造出來的成功模式，無法有彈性地改變自己的想法，去面對時代的變化。與電腦圍棋糾纏的幾年，讓我親身體驗到專家所知是多麼的有限，而要轉換自己的思考模式迎接新的挑戰，又是多麼的困難。

「開發圍棋軟體需要棋力」已是過去式

「就算不懂圍棋，也能開發圍棋 AI」，這話或許很多人聽了會吃驚，但 AlphaGo 的論文發表以後，就是實際的狀況；對於圍棋專家而言，雖然是非常「殘念」的事，但可以想成是，正因為圍棋的內容有很高的「通用性」，才得以讓不會下圍棋的朋友也能參與開發。

深藍在一九九○年代擊敗人類的時候，電腦的棋力還只是開始下出一點棋形的程度，即便進入二十一世紀，圍棋才勉強有「業餘初段」的棋力。那個時代，圍棋軟體的開發必須從一教起，灌入所有的圍棋知識。因此，軟體的強弱仰賴製作者的棋力高低，強大軟體的製作者多半為業餘的圍棋高手。另一方面，由於必須教給軟體許多知識，圍棋軟體的規模也越來越龐大，加上製作者幾乎都是單一個人，當時

有人開玩笑說：「就算想改善軟體，光是要找到想改善的程式所在，就要花上三天的時間。」

二○○六年，圍棋軟體得到很大的進展。以「蒙地卡羅演算法」（以下簡稱蒙地卡羅法），多次模擬對局直到終局，根據其勝率判斷局面，讓圍棋軟體能夠做出局面評估，不需要人類教導。這個突破解決了圍棋軟體當前最大的問題，由於獲得了評估局面的能力，軟體也能夠以「追蹤勝率較高的選擇」這個方法來算棋；電腦的棋力於是出現飛躍性的進步，達到業餘棋手高段的棋力。

由於軟體能夠做出「自己的判斷」，比起過去仰賴製作者的棋力高低，軟體強度的關鍵，仰賴於程式的水準，結果大部分的軟體，棋力開始凌駕於製作者之上。但就算製作者的棋力較低，作者們的「圍棋愛」是一如以前，畢竟大家都是因為深愛圍棋，才會投身於圍棋軟體世界。

AlphaGo 讓圍棋軟體發展邁入 AI 時代。由於「深層學習」的特性便是自主學習，人類變成無須教導 AI 關於圍棋的種種知識，這麼一來，製作者也不需要什麼棋力了；AlphaGo 的開發團隊有二十幾名成員，其中多數不會下圍棋，中國大陸的圍棋 AI「絕藝」，開發團隊共計十三人，全都不會圍棋；在日本也有完全不懂圍

棋規則的個人開發出名為「AQ」的厲害圍棋AI。雖然職業棋士可能會覺得有些失落，但負責開發AlphaGo的傑米斯‧哈薩比斯本身是圍棋粉絲，從他的發言可以感受到強烈的「圍棋愛」，是值得開心的事。

邂逅「蒙地卡羅法」

在第II章和各位提過「概率」的問題；其實我原本就會將「概率」納入決定次一手的要素中，這在職業棋士當中是非常罕見的。從已經確定的資訊中，仍然無法決定次一手要怎麼走的時候，我會由全局的「期待值」出發，做出最後的決定。

圍棋的技術可以大致分為「算棋」和「感覺」，「算棋」雖然可以說明，但是「感覺」無法說明；說到「感覺」，只能將「覺得」比較好的一手，放在棋盤上來「感受」，別無他法。然而我認為可以將感覺視為從局面感受到的「期待值」。期待值也就是概率，我一直認為，若以「概率」的觀點來觀察「感覺」的話，「感覺」之中應該有可以用理論呈現的部分。

「職業棋士追求的是確定的結果」，這是一般的認知，「下了再說以後聽天由命」，這樣的概率想法，是無法在職業棋士的世界立足的。但我認為，棋盤上的「概

率」的功能並非單指某一局的成敗，而是盤面上所有算不清的內容的顯現；用棒球來比喻，大概就很清楚；只看一次打席的話，打擊率二成的打擊手，在五次的結果之中，只有一次會出現差異。但若是打擊率二成的球隊和四成的球隊比賽，就會差到不成勝負。

即使是用計算無從判斷的局面，是否可以不全部交給直覺，而用期待值的觀點來做出理論性的選擇？我從一九九五年左右就開始思考，如果棋盤上的期待值不只是表示眼前的結果，而是貫穿全局的值得信賴的評價，這樣的話，應該也可以「以期待值的基準來進行計算」。以「期待值」的基準，去「計算」棋盤上出現的種種現象，這就是我的圍棋理論「空壓法」。我比賽時也用「空壓法」在下棋，可說是在棋盤上「說明與運用感覺」的個人實驗。

二○○六年，聽到圍棋軟體因為使用「蒙地卡羅法」，讓棋力大幅提升，讓我興奮不已；雖說細節有所差異，除了我以外，居然有人也在棋盤上運用概率，引導出次一手，對我而言如遇知己，從此以後，我的關心就無法離開圍棋軟體的發展。

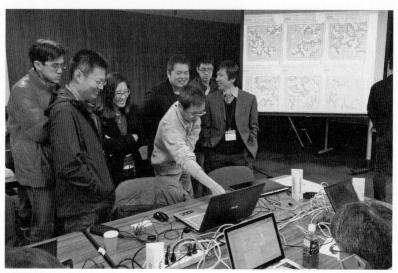

「GoTrend」的比賽照片　2015 年 UEC 杯電腦圍棋大會

灌輸「空壓法」的夢想

我在二〇一四年參與圍棋軟體「GoTrend」團隊，當時運用蒙地卡羅法的圍棋軟體體遭遇瓶頸，一直無法突破人類業餘高段的水準。

蒙地卡羅演算法其實是以演算力取勝，非常浪費的方法，因為它必須在經過優化處理的約三百手的模擬後，才僅僅取得一個「贏」或「輸」的數據。過程中的其他資訊就白白浪費了，實在很可惜；我一直認為如果能把模擬的資料搜集起來，好好分析這些被捨棄的棋譜，一定能帶來

很大的幫助。當時的我，思考圍棋的概率問題已長達十年，而且用在真刀真槍的實際比賽，自然期待能結合自己的經驗，讓軟體更加進步，打破當時圍棋軟體停滯不前的狀態。

我的估計是，藉由將「空壓法」灌輸給軟體，可以讓棋力增強約讓子棋的「一子」，也因為有這個期待，我主動參與了「GoTrend」團隊的創立。台灣原本為「電腦圍棋強國」，擁有豐富的人才資源；AlphaGo 團隊的首席工程師、團隊核心人物的黃士傑也來自台灣，AlphaGo 是以他的軟體 Erica 作為基礎，開始發展的。

「GoTrend」團隊以台灣的顏士淨教授為首，加上台灣趨勢科技的四名員工等，以團隊成員共計七人開始起跑。二○一五年三月，我們參加第八回 UEC 杯電腦圍棋比賽，在這個引領世界圍棋軟體界的大會中獲得第六名；當時團隊才剛開始運作，這個完成不久的軟體，能得到如此成績，是非常令人滿意的結果。在離下次大會還一年的時間中，我開始說服團隊，檢討如何將「空壓戰法」灌入 GoTrend。

一腳踢回深層學習

不料在二○一五年五月，協助團隊的趨勢公司員工提出建議，詢問是否要讓圍

圖4　棋譜預想一致率

棋軟體嘗試深層學習的技術，並且提出實驗結果告訴我們，隨著深層學習的階層數量增加，棋譜預想的「一致率」也會提升。

圖4的「棋譜預想一致率」是讓我們能夠輕易了解深層學習的效果的指標，它的意思是，軟體對於次一手的選擇，與學習對象的棋譜一致的概率，說得淺顯一點就是「次一手猜謎的答對率」；實驗顯示，隨著深層學習階層增加，正確率從22%多，達到約32%的程度，從折線圖中我們也可以看到，雖然階層越多，進步的幅度就越小，但棋力水準越高，進步就越不容易，這樣

的結果顯示，深層學習改善一致率的效果非常優秀。AlphaGo的論文表示，它的層數是十三層，一致率竟然達到57％！到了AlphaGo Zero，因為它並沒有學習棋譜，所以已經與一致率無關。

我聽到深層學習的提案時，雖然自以為充分理解了提案的內容，但並不認為深

層學習會有什麼提升圍棋軟體棋力的效果。圍棋非「次一手猜謎」，並不是只下出一手好棋就能獲勝，而是需要後續手段貫徹構想，才能得到良好的結果。當我聽到這個提案的時候，剛開始的感想是：「圍棋表面上好像是在爭取『數字』，但關鍵在於其中的『意義』啊！」

當時只覺得，因為趨勢公司的員工不會下棋，才會拿出深層學習這個熱門點子；結果「GoTrend」團隊沒有採用深層學習的提案，我對深層學習不表示興趣，一定也是原因之一，從現在來看，自己實在是瞎了眼！

棋譜預想一致率的提升，不只是代表猜下一手變得比較高桿，也代表整體實力的提升。20％的時候，軟體下出正解時，容易下在很壞的位置，但40％的時候，就算和棋譜不同，也會下出不錯的棋。以上的意義，別人不理解沒有辦法，但我沒馬上察覺，實在是不可原諒的錯誤。

因為我在自己的著作中說明「空壓法」時，就明明白白地寫道：「圍棋的概率，意義不同於單次的賭博，而是遍及全局的機制，所以是值得信賴的」。

或許是因為我希望自己的「空壓法」能先被採用，才會失去對深層學習的客觀性；但根本的原因還是來自專家的傲慢。當時的我認為最懂圍棋的人莫過於自己，

只懂電腦的人講的話算什麼呢？其實話說回來，進入蒙地卡羅法時代以後，圍棋軟體的開發就已經與棋力的高低無關了，這一點我也是早就有所認知，但當時的我卻連這個都忘得一乾二淨，被先入為主的觀念所支配，做出令自身懊悔的錯誤判斷。

AI 開發者也是專家

昭和的大棋士藤澤秀行曾說過：「如果圍棋的深奧是一百，那麼我所了解的頂多只有六。」這句名言超越圍棋領域，膾炙人口；頂尖人士深感自身所知太少時多會引用，也有時被拿來當作「站上巔峰的人，仍然秉持謙遜的態度」的範例。

但看到 AlphaGo 的表現，會讓人知道，「人類只理解百中其六」這句話並非謙虛的比喻，而是現實的感受。藤澤先生曾回憶，說這句話是在和朋友喝酒時說的，「百中其六」其實是酒後脫口而出大膽的發言，脫口而出的發言。進入 AI 的時代，專家面臨被取而代之的危機，有些預測認為，專精於單一領域的專家將被 AI 取代，未來需要的是跨領域的專家。但稍前於此，已被認為有專業領域過於細分化的問題，各個小領域過於專業化，很難從外部稽核，也無法與相近的領域進行互動和合作。

若需要跨領域的專家的話，從原本就相當多的專業領域，定會衍生出更多分類的「跨

領域」，而這些「跨領域」也將各自成為新的專業領域。

因此專家是永遠有社會需要的，而要減輕專家的專業程度相當困難。因此專家只能隨時警惕自己，提醒自己所知的不過是全體的一小部分，對於結構性的「專家的傲慢」我想不出其他的對策。

今後開發 AI 的陣營，自然也是專家集團，而 AI 製作團隊與其中的個人，對於 AI 所帶來的影響，能掌握的部分也就是一百中的六或七而已。AI 是對人類社會帶來重大影響的專門領域，至今其他專門領域的破綻，人們還有搶救彌補的餘地。但 AI 一旦發生大問題，人類究竟有沒有能力處理，目前還是未知數。

因此開發 AI 的陣營必須更加警惕，提醒自己不要陷入「專家的傲慢」的陷阱。

在第 II 章曾經提過，目前所有的 AI 資訊掌握在開發陣營之手，資訊的公開方式，會對社會大眾的認知，產生決定性影響。將資訊與社會共有，讓社會成為自己的眼睛，幫開發陣營去看清自己的疏忽，我認為這才是專家的智慧。

3 從「圍棋之神」所見的「強」與「有趣」

「圍棋之神」指的是什麼呢？

下圍棋的人多半喜歡「圍棋之神」一詞，自古以來這個用語流傳已久。也有棋士在重要比賽前會發言，以「下出讓圍棋之神讚賞的好棋」為目標。

讓「圍棋之神」這個語彙廣為人知的是漫畫《棋魂》，其中頻繁出現的「神之一手」。神之一手不用多說，就是「圍棋之神」的一手。棋魂在中韓都相當有人氣，對於李世乭擊敗AlphaGo的「挖」，中國頂尖棋士古力當場封其為家喻戶曉的「神之一手」，這個妙喻進一步流傳到歐美國家，讓哈薩比斯在演講中以「god move」來介紹這一手；後來柯潔和AlphaGo對戰後表示「他就是圍棋上帝」，於是各國媒體爭相報導「成神的AlphaGo」。雖然上帝一詞用於基督教，和日本人傳統中所認知的「神」定義或許不盡相同，圍棋界不會深究這些差異，「他就是圍棋上帝」和「AlphaGo是圍棋之神」對日本人可說是同一件事。不只是圍棋，將棋的名人佐藤

天彥在電王戰中輸給將棋軟體「Ponanza」後，也用「比人類更接近將棋之神」來形容「Ponanza」。無論出身和背景，當人類遇到未知的事物、比自身更強大的存在時，似乎會自然地想稱呼對方為「神」。

實力主義掛帥的圍棋發展史

圍棋的歷史，向來是實力主義掛帥。江戶時代，圍棋是日本國技，本因坊家、安井家、井上家以及林家等四家作為圍棋「家元」（門派），受到幕府扶植，其中棋力出類拔萃的棋士可以得到「名人棋所」，更是名實兼收。在此體制下，圍棋的研究與普及都順利發展，這門技藝也得到很高的尊重；雖然同一時期中韓也下圍棋，但質與量都不及日本的發展。有趣的是，雖說四家的傳承本來不限於血脈，而是以實力決勝負，但只有本因坊家堅守此一原則。因此，到江戶時代後期，名人只出自於本因坊家（亦即棋力明顯超過其他三家）。

直到現在，棋所四家只剩「本因坊」的名號流傳後世。因為圍棋的勝負一翻兩瞪眼，最重要的莫過於展現實力，不徹底尊重實力的其他三家，沒落也是遲早的結果。到了近代，圍棋還是非常重視第一人。比起高爾夫或網球等其他運動，圍棋頭

銜賽或國際賽的第一名和第二名獎金差距甚多。

在下棋的人心目中，圍棋之神就是「知道最好的一手棋」的存在。圍棋和其他技藝不同之處的一點是，圍棋的棋力會被「貯存」，一旦到達某程度的棋力，就不容易變弱。就算是幾十年沒下過棋的人，重新對弈時仍能發揮原有的水準。棋力如同財產可以被累積保存，所以和其他遊戲相比，圍棋迷偏愛研究圍棋的技術，對「好棋」有十足的好奇心；《棋魂》作者也下圍棋，創作時腦海浮現「神之一手」是很自然的事。

與神無緣的 AlphaGo

若神之一手就是「最好的一手棋」，那也就是圍棋被電腦「全解析（算盡所有變化）」後下出的一手。因為圍棋是所有的變化都互相關聯，只要還沒有被全解析，就無法斷定哪一手才是最好的棋；圍棋變化太多，目前電腦能力與圍棋的全解析距離還很遠。

AlphaGo 雖然很強，但和神還是相差太遠……不對，應該說 AlphaGo 本來就是與神無緣的存在。愛因斯坦說「上帝是不擲骰子的」，因為 AlphaGo 系統的要素有「勝

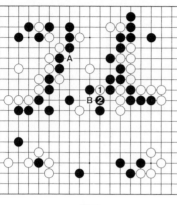

圖 5

率」，所以它的算法從一開始就只求較優的手段，而不是追求最優解的「全解析」，也就是說 AlphaGo 本來就沒有要追求神的境界。

AlphaGo 的棋力還有增強的空間，也不是什麼「神」，柯潔當然明白這一點；「他就是圍棋上帝」，是他在賽後記者會回答問題時的說詞，傳達他「總之那傢伙眞是強到不像話！」這樣的感覺罷了。就像運動迷說選手的表現「神乎其技」，這裡的神只是一種形容，並非眞的認爲選手是神。形容 AlphaGo 爲神，是一種「他比我更接近神」的想法，可說是出自衆人對「圍棋之神」的共同認知吧。

新形態的「神」

以此脈絡而言，李世乭的「神之一手」其實不足以冠上「神」之大名。如本書第 II 章所介紹，這手棋只要對手好好處理，是無法成功的手段。

圖 5 對於李世乭的白 1，AlphaGo 如果黑 2 應，就能夠順利接招。實戰的時候注意

圖6

到A的弱點而下在B，反而會讓白棋脫逃。

圖6 黑1後，對於白2、4、6，黑棋不接回黑A一子，下在黑7就能將白棋一網打盡。黑7對人類來說可能是小盲點，但對 AlphaGo 來說一點都不難。除了此圖外，這個部分還有眾多變化，AlphaGo 為什麼不下黑1，沒有更進一步的資料也無從分析，但過度學習確實導致 AlphaGo 算棋算得不夠，這點是錯不了的。

圍棋界對於一手棋的好壞，平常是不會用「結果論」去評斷的，只會問那手棋以後「雙方都下對的結果是怎樣」。像是自己屈居劣勢之下，在沒有手段的地方胡搞，卻因為對手的失誤而僥倖獲勝，這時候棋士內心必會感到不好意思，也不會因結果獲勝而受到稱讚。古力一開始命名這一手是「神之一手」，應該是夾雜些許「諧稱」的味道，卻受到全球的熱烈支持。雖然此手本來是「不成立」（被正確應對就無法成功）的手段，這個情況已眾所周知，但「神之一手」的故事，依然廣為流傳，

風靡世界。

這場比賽本身的舞台實在是太特殊了！而關注這場比賽的人，大都是沒有接觸過圍棋的人，其人數無疑爲史上之冠；李世乭用這一手棋擊倒 AlphaGo，只要觀看棋局進展，任何人都能理解，在說明力十足的實況下，「神之一手」原本是否能成立？如此客觀的技術性問題，已無關緊要了。

雖然「神之一手」的成功來自偶然，但也必須仰賴李世乭累積三局對弈經驗，以直覺感知 AlphaGo 的弱點，往「AlphaGo 可能不擅長」的部分，捨命回擊，才能想出「神之一手」；而所有觀眾也只憑直覺，就能理解這一手棋具有跳脫圍棋的理論、超越人類既有的邏輯的「意外性」；整個過程讓世界感受到十足「有趣」，才讓這手棋得到「神之一手」之名。雖然我一開始對此稱呼有點抗拒，但現在對於這一手棋所帶來各種角度的「有趣」因素，只能給予讚嘆！神不擲骰子，大概也對相聲沒興趣，「有趣」正是人類的專利，它雖名爲「神之一手」，卻充滿了人類氣息，只屬於人類的一手棋。

「強」究竟是目的還是手段？

「下棋」這個字眼，包含「下」與「棋」兩種面向；我想可以這麼說——柯潔以「棋」的觀點出發，從AlphaGo的「強」，感到神的存在；而全球的觀眾站在「下」的觀點，從李世乭使出渾身解數的一擊，看見神的身影。

下圍棋追求強度固然重要，但人類之所以喜歡下棋，也是因為棋盤上的世界充滿樂趣。我們或許可以這麼想，「棋」的觀點，是圍棋本身的技術本位主義，而「下」因為要用到自己的手，所以「下」的觀點，是基於人類感覺的樂趣本位主義。

「下棋」讓我們神遊於「強」與「有趣」兩個主軸所構成的樂園，享受強度與樂趣所交織的故事。對人類而言，「最好的一手棋」如此遙不可及的神的境界，把它當成樂園的路標，用來指引故事進行的方向就好了。

如此這般，我本來覺得「神」（最好的一手棋）是將它供在神壇上，遠遠地膜拜就好，對人類而言，也是這樣最能享受下棋的樂趣，但將來說不定還做不到呢！

隨著量子電腦技術的確立，性能還會持續改良，未來圍棋或許真有被「全解析」（算盡所有變化）的可能性；AlphaGo問世前，我本來認為自己有生之年不可能輸給電腦，而如今只好眼睜睜地看著電腦走向「全解析」；「全解析」一旦化為現實，所

帶來的衝擊又遠比 AlphaGo 更大，因為到目前為止，圍棋的所有內涵，都是以「未知」

為前提，一旦所有謎團都解開，對於好棋我們會失去所有感動，只能說「該這樣下

就這樣下」以外，一無所有⋯本書所介紹的勝率、候補選項、算棋、甚至連勝負本身，

全都變得毫無意義。

人類有史以來，對於圍棋傾其全力，不斷追求無涯的更高境界。然而，當高度

可能被窮盡，而不幸成真時，趣味性也將會消失得無影無蹤，活在這個時代，人類

只好意識到這一點。

先不談全解析實際上是否可能的問題，光是意識到圍棋可能被「全解析」本身

就能帶來很大的啟發；如果追求「強」的盡頭是「一無所有」，那麼我們可以開始

這麼想，「強」本來就不一定是「目的」，而是為了獲得趣味性的「手段」；反過

來說，我們能夠以提高「有趣」地位，來遏止人類無盡的追求「強」所帶來的失控

結果。在沒有 AI 的時代，人類只追求「強」，就能同時獲得「有趣」，但終極的

強也將帶來終極的空虛，人類是否必須修正以「強」帶動「有趣」的行動模式呢？

我想這個問題當然不僅限於圍棋。

V

身為人的證明

AlphaGo 擊敗人類後，最常被問的問題就是「職業棋士不會感到威脅嗎？」，也有不少職業棋士來問類似的問題。

圍棋擁有的本質「通用性」獲得認可，並且成為開發 AI 的範本，受到全世界關注，也讓更多人對圍棋燃起興趣，這是十分可喜的事；AI 也提供了很多新下法，所以我們比起以前更能夠為棋友提供樂趣——對於「職業棋士不會感到威脅嗎？」這個問題，我通常如此回答。但老實說，如此說法並未正面回答問題，職業棋士們迄今是圍棋世界的最高峰，這個地位也是最被認同的價值，說沒受到 AI 的威脅，是不可能的。

在圍棋的領域，職業棋士們所提供的「最好的一手」本是最值錢的商品，但隨著 AI 的登場，行情自然會改變；已往圍棋報導的主要內容，大半是由職業棋士分析好棋、壞棋、釐清敗因，然而這些工作未來只好交給 AI 來做，人類棋士的角色，會轉為整理 AI 的計算結果，並進一步說明 AI 所做出的結論。

雖然圍棋的樂趣不全是追求好棋，其中的戲劇性也是吸引人的一環，但至今戲劇的故事，焦點還是集中在「最好的一手」周邊。今後焦點將移轉到對局者的身上，但對於棋局敘述減少的份，必須以更深入地描繪人物來彌補。另一方面，如先前所

171

介紹的，ＡＩ在教棋方面的能力也會越來越高，不久的將來，圍棋的職業制度被迫改變運作模式，是難以避免的。

雖只是由圍棋的情況類推，單以工作的結果來相較的話，我想不到任何只有人類做得到，而ＡＩ做不到的工作；目前藝術與跨領域的工作等，被認為是ＡＩ的弱項，原因可能在於，目前這類項目尚未建立明確的評估方法，所以無法積極進行ＡＩ的開發。深層學習的發展才剛起步，未來ＡＩ究竟能成長到什麼地步，令人無法想像；「現在的ＡＩ還做不到的，有一天它們也能夠做到」，我們必須有心理準備，ＡＩ所帶來的影響不僅波及職業棋士，也會波及其他所有領域。

在如此的狀況下，社會對於「今後將如何演變」這個問題，已經做了很多討論，如同圍棋思考次一手時必須評估、計算，關於今後的討論，對人類是絕對必要的；另一方面，只有人類的世界突然闖入名為ＡＩ的他者，而且以過人的能力立即擔當比人類高檔的工作，這般現象本身代表了什麼，而意義又何在，我認為十分值得探討。

1 創作的危機

「一通百通」

俗話說「一通百通」，就是說在某個特殊領域鑽研到相當程度的人，也會有一定程度的普遍性智慧。看來許多人認為，專業人士為了出類拔萃，比別人付出更多的努力，在自我精進的過程中，能培養出超越領域的見識。

不少圍棋愛好者也從這個角度來看職業棋士，讓我嘗到不少甜頭；棋迷從自身下棋的經驗出發，欣賞棋士們的表演，為棋士達到此般技藝所付出的努力，賦予高度評價。對於圍棋愛好者來說，職業棋士達到自身所無法企及的境界，可以想像，他們的手中必握有關鍵的訣竅；因此棋迷不只對棋士的技術給予讚賞，對於棋士們的迷惘或失誤也時常有所共鳴。

棋迷對於棋士們的溫暖視線，來自於他們自己下棋或與此類似的經驗，以自身玩圍棋的相關經驗，想像專業人士可能有類似「一通百通」的智慧。也可以說，專

業人士的評價，是由棋迷們自身的經驗出發，想像棋士們下出好棋的過程而得來的，換句話說，棋迷們的經驗與想像，是生產「好棋的價值」的來源。

這樣的精神結構不僅限於圍棋的世界，其他領域想必也是如此；各式各樣的作品所呈現的完成度，透過他人的經驗和想像，得到它的評價。以表面而言是作品本身所得到的認同，其實是由人類的共同經驗所醞釀而成的。

圍棋也是人性的表現方式

圍棋不僅是比賽，也被公認為是一種創作，因為圍棋可以選擇的著手點非常多，棋盤的寬廣，讓棋士可以從他的選擇，展現出個人的世界觀。雖然對局者在棋盤上可以自由選擇，但由於要分出勝負，圍棋的選擇必有很高的合理性。以客觀的合理性作為出發點，彼此在棋盤上交換經驗和思緒，這是非常濃密的交流。因為每一手棋代表了一大串的思考和想像，對弈是以每一手作為記號的交談，人類自古從圍棋享受非言語對話的樂趣。

圖1 黑1是日本自古以來就很出名的手法「大斜」，是想從棋盤中央壓制白A的動作。若黑棋屈服於白棋的攻勢，多少會受到損失。反過來看，黑棋也是很撐的

圖2

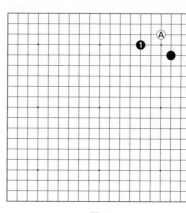

圖1

下法，以白棋的立場，容易傾向回擊黑棋的挑釁。

圖1 在這裡，最常用的下法是白1的反擊，白1切斷黑棋。接下來到黑8為止，雙方切斷扭殺，形成分為四塊的激烈戰鬥。這是被稱為「大斜千變」的戰型，因為很容易發展成「死活」或「對殺」的局勢，只要一失手，很容易就此落敗。

一旦決定要進入「大斜」的變化就必須覺悟，會面臨劍拔弩張的局面，所以只有鬥志十足的棋士，才會選擇這一手；而當對手對自己下出「大斜」，就會認知「對方不惜一戰」，腎上腺素會自動增加分泌，重新調整坐姿，選擇是否要迎戰。

如此這般，只需「大斜」的一手棋，就

能大大牽動人類的思緒和感情。圍棋的每一手可以用像「N─4」的棋盤座標記號來呈現，這個記號搭載著棋士的經驗、計算、感情和慾望等各種元素，對於圍棋愛好者而言，由於同樣具有下棋的共通經驗，用「大斜」這個記號，就能喚起雙方的共鳴。

圍棋的每一手就像是一字一句，言語不通的兩個異國人，只憑一局棋就心靈互通，好似經年好友，這類的場景屢見不鮮。

人類的言語和圍棋的每一手一樣，也是一種「記號」吧？同樣身為人類，言語作為記號，承載著我們共通的經驗、想像和感情。比如人類對「朋友」一詞有著共通認知，它才能夠成為我們日常生活中所使用的詞彙，至於「朋友」一詞究竟有著怎樣的內涵，只好隨著使用者的經驗和想像而定。人類的作品也是如此吧？由讀者或觀眾的經驗和想像，對作品的高度與有趣性產生共鳴，成為該作品的評價。

表現的成果建立在人類的共通認知之上

AI 走進人類的世界，是因為人類希望 AI 能代為完成某些工作，但 AI 能完成同樣的工作，其背後所經歷的過程卻和人類大不相同。就算 AI 擁有「經驗」，

那是和人類截然不同的經驗。就算 AI 以經驗為出發點展開「想像」，AI 的想像和人類必然大相逕庭。

令人困擾的是，AI 的工作，乃至於作品，與人類的創作從外觀無法分辨。而這些產品雖會引發觀賞者的共鳴，實際上當然完全沒有人性因素。人類作品裝載著創作者的經驗、想像、感情，而與此相同的 AI 產品將充斥身旁，這些產品也會引發觀賞者的共鳴，讓人感到它們也含有同為人的經驗、想像與感情，實際上卻完全沒有人性因素。

如我們吟詠日本詩人與謝野晶子的名句「柔嫩的肌膚和炙熱的身軀 碰也不碰……」時，會想到自己過去的不解風情，或回想起類似的經驗，對作者產生共鳴，感覺這個作品的生動，接著從自身的主觀角度出發，感到和作者互通靈犀。

如果這樣的作品出自 AI 之手，我該如何去鑑賞？而科技的進化，讓我無法斷定「AI 不可能做出這麼好的作品」，這應該是讓人十分困惑的情況吧？

人類觀賞作品，不只從作品的外觀判斷好壞，背後的判斷因素還包括人類的共通認知，這個方法讓我們取得、理解資訊的效率大幅提升，這也是人類的本能。但如果我們用同樣的本能看待完全沒有人類背景的 AI 產品，可能會導致很大的誤解。

創作將淪為 AI 的處理結果

這世上所看見的各種成果，今後必有很多 AI 的產品，也有許多人類的作品需要和 AI 合力完成，所以無法一個一個註明是不是「AI 製」，

圖 3　這是先前介紹過的「大斜」。對於白 1，黑棋下黑 2 扳，這樣一來，黑棋就迴避了戰鬥，至黑 6 為止，確保了角落的「固定票」。此圖的故事是，「先對對方挑釁，而對方怒目以對時，又畏戰跳開」，這個變化因為黑棋被單方撕裂，多數

圖3

人類不會喜歡，反之為了配合局面的狀況，特別選擇黑 2 的話，可以成為跳出既有框架，展現獨特風格的自我表現。

然而 AI 哪有什麼挑釁、畏戰的感覺，它一開始就對黑 2 給予高評價，不用配合全局，就會選這手棋。而人類現在知道黑 2 被如此評估，開始理所當然地選擇這手棋；黑 2 到底是「展現獨特風格的自我表現」，還

是「AI 的處理結果」已經無從分辨。

AI 生產類似創作的產品，是人類自己命令 AI 這麼做的，因此，將來我們不可能排除身邊的 AI 產品，而當產品的「AI 製」標籤被拿掉，我們也會越來越不容易分辨人類作品與 AI 的產品。

AI 的產品若僅就其開發目標的基準來看，會比人類的作品來得更好，但其中沒有「作品」所必要的人類的經驗和想像。如果我們將人類的作品和 AI 產品同等對待，若人類作品技術層的完成度較低，當然會被淘汰。這不僅是作品本身失去價值，而且也意味著人類的經驗、想像和感情的價值也都失去了；不久之後，連人類長期以來共同打造的所有價值都可能化為烏有。很多人擔心 AI 會搶走自己的飯碗，然而 AI 所將帶來的創作行為與價值觀的混亂，也是十分令人憂心的事態。

創作過程或背後的故事也是作品的一部分嗎？

我曾經去過墨田北齋美術館參觀。葛飾北齋創作生涯的作品高達三萬幅，在這裡展示的雖然只是其中一部分，但仍然讓人充分感受到其作品的表現力和震撼力。

我特別感興趣的，是展現北齋創作過程的展場，不僅有浮世繪的肉筆畫，也有

小東西或風格截然不同的印製品等。此外還有很多北齋作品的收藏家相關介紹，美術館周邊與北齋有淵源之地的導覽。訪客可以藉此更深入了解葛飾北齋本人，也會對展品留下更深刻的印象。

現在已經有能描繪某類型畫風的 AI。若要開發可以將照片描繪成「北齋風畫作」的 AI，應該是做得到的。除非描繪的景象有嚴重的時代錯誤，看到 AI 所繪製的「北齋風」的畫，若非專家，想必無法判斷真偽。而這些畫連贗品都不算，只是 AI「輸出」的結果，可以無限製造。換個角度來說，如果北齋老師心血來潮，嘗試畫一幅風格不同的畫，在旁人眼中，AI 所畫的「北齋風畫作」可能還更像北齋的真跡。什麼是「真正的北齋」也是一個大哉問。所以，「直接與作品無關」的小物，周邊的資料，遺跡等，提供人們與作品之間各種「經驗與想像」的連結，加強了真跡與作品內涵的說明力，這些都是值得肯定的。

像畫作這類具體實物透過鑑定，還有某種程度能分辨真偽；如果是像文學、音樂等，將來也許更需要透過作品相關的物品與事實，來談論作品的內涵。

至今人類對於表現，盡力以作品本身來評價；主要是認為讓作品獨立於周圍現實世界之外，以免限制觀賞者的想像力，讓觀賞者自由地欣賞作品的表現，甚至有

許多作者故意不解釋自己的作品，避免觀賞者發生成見。

不過，在 AI 與人類共存的世界，情況又如何呢？如果沒有人類所殘存的「現實」，和 AI 製作的「作品般的東西」將沒有任何區別。雖然令人有些感傷，但是否從這裡可以找到一些新的概念呢？

人類對自己所觀察的事物賦予意義，以此發展成故事，形成各自的世界觀，我認為，這正是人類與 AI 最大的區別。人類要創造出作品，絕對少不了創作的歷程，以及周遭的事實，這就是作品本身的故事，也是「身為人的證明」，沒有作者的人格和周圍的事物就無法創作出作品，而作品本身若有力量，又能融會出新的故事與新的事物，這些不也都是「作品的一部分」？若我們將作品不可或缺的創作背景以及周遭事物等等，視為「等同作品」，我們就可以清楚看到，人類的作品和 AI 的「輸出」結果，有截然不同的價值。

當然，這必須由人類共同來建立規則，若在傑作後面被追加一大堆真假不明的周邊事物和背景，自然對不起原作者，個人認為，最少可以先從鼓勵作者說明自己的作品做起，因為這就是最直接的「身為人的證明」。

勝負的世界也需要背後的故事

因為圍棋可以分出勝負，高下立判黑白分明，評價標準不會為實力以外的要素左右，因而被視為具有與藝術不同的另類價值。

AI 出現之前，下圍棋與思考「究竟下在哪裡最好？」之間是一個等號，當職業棋士擺下他認為最好、也就是最接近勝利的一手棋時，棋迷以自己的經驗和想像，接收棋士託付於此手的訊息，職業棋士的價值也由此運作獲得認同。然而，AI 所下的棋，從追求勝利的觀點而言，必定比人類還要高明。人類已經不可能在棋盤上贏過 AI，若堅持「下在哪裡本身代表所有意義」的模式，人類在棋盤上的表現以及價值都會崩壞殆盡。

就像北齋要完成他的畫，需要很多其他的要件一樣，人類要下出一手棋，也需要這個人獨有的過程；因此，我們可以將棋士的心路歷程看成著手，也就是作品的一部分；身處於這個時代，我們可以嘗試這種想法，或者該說，我們必須要這麼想才行。

如果要從日本圍棋歷史中選出「一手 Grand Prix」，恐怕很多人都會想到「耳赤的一手」吧！這是被稱為棋聖的本因坊秀策所下出的一手，而背後有一樁軼事十分

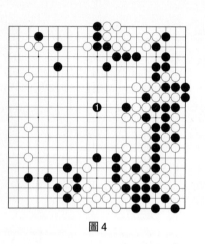

圖4

有趣。

　那是年僅十八的秀策，挑戰當時的圍棋大家幻庵因碩的一局。本因坊家備受期待的新秀，和以名人為目標的大棋士相搏，話題性十足的對決吸引了許多觀眾。

　幻庵在序盤使出傳家寶刀的「大斜」立下戰果，使眾人覺得新秀秀策陷入苦戰。

　圖4　然而，當眾人都預測因碩勝利之際，只有某位醫師不以為然，說出：「當秀策下在黑1時，因碩的耳朵一下變得通紅，大概秀策的這一手讓他覺得形勢並不簡單。」果然以這一手為境，秀策拉近了落後於因碩的距離，最終取得勝利。

　這是「耳赤之局」的「耳赤的一手」的故事。其後，秀策在當時對棋士至為重要的比賽「御城棋」創下生涯十九勝零敗的驚人紀錄。不過「御城棋」的任何一局，和「耳赤之局」廣為人知的程度完全無法相比。

　「耳赤」的一手確實高明，但它之所以被傳誦至今，成為圍棋史上最有名的一手，原因在於一連串的故事。因為「耳赤之局」

的軼事很成功地襯托出其獨特的對局背景，讓人們留下深刻的印象而至今仍津津樂道，耳赤的「一手」與故事的「內容」，有這個組合，才能讓它登上「一手 Grand Prix」的寶座。

作品的價值也就是人類的價值

每一手棋除了故事外，當然也擁有「內容」。迄今圍棋界將全副精力擺在「下在哪裡」，這是至今的觀念認為「下在哪裡」，當然也包含著「為何下在那裡」這個內容在內。好棋可包含的內容不用說，是多於壞棋，所以只要觀察每一手的完成度，就能「自動評估」該手有多少內容，這可說是圍棋界的共識。

但單從完成度來看，AI 的每一手棋很明顯地超越人類。如果只憑完成度來判定價值的話，AI 可以無限地生產出「更好的一手」來，而人類的著手的價值則近乎於零。如果我們不把「完成度與價值完全對應」這個「自動評估」的開關關掉，不僅職業棋士的比賽，至今人類棋譜的價值都將面臨重大考驗。

今後圍棋除了告訴你「該下在哪裡」之外，必須開始增加「為何會下在那裡」的說明。人類棋士其實不確知下在哪裡才是正解，所以棋士的一手並非是因為正解

才下在那裡，而是基於自己的理由，判斷某一手棋應該比較正確，也就是說，只能將自己的一切託付給自己的理由，這個理由就是「爲什麼」，只有在「爲什麼」之中才有只屬於人類的價值，「下在哪裡」和「爲何下在那裡」，成爲一個組合，就能完整呈現「人類的圍棋」的眞正價值。

讓猴子在打字機上無限按鍵，總有一天，會因爲偶然性而能夠打出與莎士比亞的著作同樣的文件來，這是著名的「無限猴子定理」；對於這個現象有人解釋爲，人類作品與猴子打字的不同在於「人類打出有價值作品的概率比猴子打出有價值作品的概率高得多」，但若只以高概率爲人類的依據，那就太矮化人類的價值了吧！

AlphaGo 如同很會學習的無限打字的猴子，它下出好棋的概率已遠超過人類。如果只是用概率的高低來看，對 AlphaGo 而言，人類就是打字猴子。看到這裡，一定有人還是會覺得，猴子只是偶然打出和莎士比亞的著作相同的文字而已，和人類的創作總是不同吧？正是如此！將作品與作者分離，完全獨立的觀察作品，就會無法分辨猴子的打字與莎士比亞的文章。莎士比亞之所以能創造出作品，他個人的才華和經歷是不可或缺的，我現在能以莎士比亞爲題材談論創作，是因爲這些作品至今依然能觸動人們的心，長年帶給全世界的人感動；作品與作者和世界是互相影響，

無法完全切割的。

　人類的表現是超越自我，試圖接近神的境界的昇華，另一方面卻也必是自我的一部分。人類與 AI 的作品差異，在於作品背後作者身為人的認知、經驗和想像，與**觀賞者的共鳴**，珍惜這些「人之所以為人」的價值，也是讓自己不失去人性的方法。

2 從 AI 反看自己

人性是什麼呢？

當我們身處異國時，往往反而更加關心自己的國家，同樣地，當我接觸 AI 後，自然而然地會去思考關於「人」的問題。尤其是被選為 AI 最初征服目標的職業棋士，思考 AI 與人類的差異，全然不是哲學論證，而是現實生活中所面臨的問題。

我曾經試著詢問朋友：「人類和 AI 的差別是什麼呢？」朋友不假思索地回答「人類和 AI 本來就是不一樣的啊！」我只好進一步問：「可以再說具體一點嗎？」對方也認真的回答：「就像你被問到『你和大猩猩有什麼不同？』一樣，不管是人和大猩猩還是人和 AI，本來就不一樣！」雖然 AI 訊息受到報章雜誌廣泛報導，但也有許多人對 AI 的想法是「所以那又怎麼樣」！這倒是讓我有點驚訝。

人為了活下去，必須學會各種能力，進而將能力的高低和價值的高低畫上等號，這種想法可說某種程度落定在人類社會；然而 AI 闖入這裡，況且能力還在不斷提

升，如果我們只用能力高低判斷人類的價值，總有一天人類會變成可有可無的存在。

這個情況告訴我們，必須是從人性出發的能力，才會成為對人類有意義的價。

那麼，「人性」究竟是什麼呢？「人性」是常常被提到的語彙，但關於「人性是什麼」的討論，在AI出現以前可說是點到為止，例如討論「有人性的生活」時，只是和「較不人性的生活」的對比，就算指責某人「你這個人實在一點人性都沒有」，但對方仍然是個人類，而不是AI。

「人性」本來就沒有一定的標準，語言可說是人性的象徵之一，比方說「朋友」這個語彙，是用起來非常方便的字眼，若沒有這個語彙，沒辦法做到的事，一定是很多。但如果今天我們非得要為「朋友」下一個明確的定義，要符合定義才能使用這個詞，那想必每個人都會很傷腦筋吧！若一定要為「人性」下定義，將人性擠進框架的話，反而會成為違反人性的笑話。

但如今人類社會面臨緊急的重要關頭。如果我們對「人性」沒有共識，只好以「能力的高低」作為評估基準，這等於是叫人類按AI的規則玩遊戲，過不久人類就連玩都不用玩了。

「人性」雖沒有絕對的定義，但人類總在使用這個概念，現在世界不妨開始討

論一下人性的「最大公約數」；AI 將對人類社會帶來巨大衝擊，甚至會改變「人性」的內容，就算如此，人類互相確認「什麼是人性？」該是防止人類失去人性最強的武器。

比起知識，更重要的是感覺

傑米斯‧哈薩比斯在圍棋高峰會上表示「AlphaGo 會成為人類的哈伯望遠鏡」。

「AI 將帶領我們看到更多前所未見的事物，人類將因此變得更有智慧，也會變得更加幸福。」在其他相關的訪談中，我們都可以看到這個主旨。

讓視野更寬廣、更高更遠，我並不否定人類至今以此方向來追求進步；累積「知識」，讓人類得以不斷提升高度，成就豐功偉業的人往往會說「我只是站在巨人的肩膀上而已」，這番話與其說是謙遜的表現，不如說是發自真心的感嘆。

圍棋是有明顯的好棋和壞棋的遊戲的同時，相關知識又能不斷的累積下去，就是如此。但事實並非這般，日本在三百五十年前，有位名為「本因坊道策」的棋士。

如同建造房屋一般，圍棋的技術水準也在不斷提升；許多人想當然耳地認為圍棋必是如此。但事實並非這般，日本在三百五十年前，有位名為「本因坊道策」的棋士。

他與秀策同被稱為棋聖。從道策的時代開始，人們孜孜不倦地投入超乎想像的心力

鑽研棋藝，但時至今日，也沒人敢說自己超越了道策，這絕非誇大其詞的說法。

圍棋的對局會留下「棋譜」，職業棋士最重要的訓練方法就是研究棋譜。因為「旁觀者清」，在研究棋譜的時候，如果覺得棋譜的棋力比自己稍微弱了一點，那麼實際上這個人大概是跟自己差不多。但就算到了現代，許多棋士面對道策的棋譜，還會感到自身的棋力有所不及。

或許有人會問：「難道在這三百五十年當中，職業棋士都沒有進步嗎？」我常回答「比起道策的時代，布局的方法的確有些進步」。但是 AlphaGo 從序盤就採取和已往不同想法的布局，並且戰勝人類。雖然從道策的時代開始，圍棋的布局持續改變，但看到 AI 的下法，我們很難判斷人類布局的改變是不是進步。對於三百五十年前的日本棋士而言，道策想必就是他們的哈伯望遠鏡吧！道策的智慧以棋譜的形式流傳下來，但不管我們如何學習他的棋譜，也還無法站到他的肩膀上。

比起知識的累積，圍棋為「感覺」所涵蓋的領域，實在太大了！AlphaGo 告訴我們最重要的就是這一點；外表可見的形式能透過知識傳承下來，但是抽象的「感覺」卻與個人的身體條件等有關，原則上只是本人的專利，無法傳承。

不只是圍棋，知識只是人類的表象，人類真正的大本營是不容易傳達的內在感覺

覺；在 AI 出現之前，表象的知識可以作為人類的象徵，人類社會也認同這一點。

能輕易汲取各種知識的 AI 點醒了我們，「感覺」的部分才是人性的本質所在。

你有多了解自己呢？

圍棋的實力傳承僅限於一代，身體因素是很重要的關鍵，或許大家會覺得，圍棋又不是用身體在下的！事實不然，近年來頂尖圍棋棋士的年齡逐漸下降，更加證實身體因素的重要性。

就算擁有出色的大局觀和創新的想法，每一手棋都需要許多細節的認識與處理，沒有快速的算棋能力與高度的集中力，就無法戰勝對手。就如上了年紀的愛因斯坦，若與受過「公文式」（日本的算術教室）訓練的小學生比賽快速回答加減題的話，一點都沒有贏的希望。下棋就是需要這般多如牛毛的小作業以至於鳥瞰全局的大局觀等，是各種能力配合的遊戲。人類的計算力、集中力、連感知能力，都與身體能力脫不了關係，這些能力和個人的「感覺」相同，無法傳承給他人，連本人要積蓄這些能力都非易事。

AlphaGo 如同哈伯望遠鏡般，確實讓我們看到前所未見的景色，但是人類能不

能到達那片美景所在之處？是否真想住到那一邊？則是另一個層次的問題，不能混為一談。人類有自己固有的身體與感覺，一味地追求 AI，想擁有 AI 的能力的話，不僅違背人性，也未必對人類有好處吧？

「看見某件事」不等於「去做某件事」；累積知識固然讓人開心，但跟感到「幸福」是另一回事。看到哈伯望遠鏡傳送的影像，我也為之稱奇，但我不曾動過「想去那裡看看」的念頭，更沒想要住在那裡。

AI 所帶來的嶄新局勢，或許是一個讓人類重新檢視自身的機會。通常人們回顧自己多在挫折、失敗時，老實說不怎麼讓人開心；與其檢視自己，尋求其他更有趣的事物才是人之常情，就像書架上伸手就拿得到的書，因為隨時可以閱讀，反而始終沒有打開；「看得見」的安心感會讓你覺得「隨時可以做」，「隨時可以做」的事，有時會覺得「已經做過了」。但我們所剩的時間已經不多了，當人類想回首好好檢視自己的時候，卻發現自己已經不在那裡！這是我現在最擔心的事情。

人類認知以外的事物

本書曾經提過，如果將圍棋的世界認定為一百，那麼人類所了解的部分頂多只

有六。不過這裡的一百中其六指的是「人類所知的未知部分」。但是 AlphaGo 告訴我們，連棋盤裡都有「人類所未知的未知部分」。

讓我印象最深刻的，莫過於 AlphaGo 沒有局部的概念，不針對局部因素來做出判斷。此項圍棋軟體的特性，對於 AI 時代前的開發者而言是缺點所在，也是最需要克服的課題，結果無法成功。我不知道如何才能讓圍棋軟體學會考慮局部因素，這是「人類所知的未知部分」；但 AlphaGo 抱著這個缺點達到 X DAY，這個情形完全超乎了我的想像，也就是說，這是「未知的未知部分」，是一百中其六的對象之外的無知。人類知道的東西，其實是比人類自己想像的還要少得多。

如前所述，下棋的時候，就好像戴著視線範圍一公尺的護目鏡行動一樣。這時候，雖然看不見但想去感覺到的，就是自己身處的房間的情況，沒有餘力想到屋外的世界，說到另一條街，自然完全不會去意識，但所有事物都是世界的一環，神眼中的一部分。

世界比棋盤寬廣太多了！說我們人類也像戴著護目鏡在行動一樣，應該不會太過分吧？牛頓發表他的運動定律之際，有些人以為人類的護目鏡已經拿掉了，其實只是換了副能看得遠一點的護目鏡而已。

人類因為知識增長，能力提高，讓壽命得以延長，能做到更多的事，甚至還得到創作的餘裕。但身為「動物」的人類，真的有必要無限拓展自己的知識和行動範圍嗎？人類能不能做到或有沒有必要做到這一點，我認為是討論「人性」時的一個重點。此外，人類製作的 AI 的影響將波及「人類所未知的未知部分」，對於這一點人類必須發揮更大更遠的想像力。

人類的價值會隨著時代而變化嗎？

最近常想起年輕時讀過一篇文章裡的故事。

有位數學家到文明未開化之地旅行，一位老人來找他。老人對他說：「我這一輩子都在研究『數』，得到一個大發現，聽說您對這方面很清楚，想請您指教。」

數學家聆聽老人的說明，知道原來「大發現」是二次方程式的解法。

讀到這裡，讓我不由得感到熱血奔騰，「果然人類不管在怎樣的環境下，都不會失去對智慧的好奇心！」但文章讀下去，結語居然寫道：「多麼可憐的老人！」

若老人出生在二次方程式還沒有被解開的時代，就能成為偉人，但生不逢時，只落得徒勞無功，文章的作者是這樣論斷的。

「人類的智慧和努力的結晶，難道會因為

圖5

時代不同或環境轉換，就失去原本的價值嗎？」這個問題長年纏繞在我的心中；面

對AI的進擊，人類所扮演的角色，和這位數學老人的差異又在哪裡呢？

圖5是我的比賽中的局面，到黑1為止是前例很多的布局，在這裡我下了白

2。由於至今的比賽中沒有人下過白2，所以白2也可以說是我的「作品」。在沒

有圍棋AI的時代，或許這手棋會成為自己的代表作之一，但現在這手棋馬上會遭

AI檢驗，只要找到對策，這一手的意義就是到此而已。就算運氣很好，白2這一

手接近最佳的選擇，但若是如此，這一手棋幾乎一定是我下之前，AI已經自己推

薦過的一手。圍棋AI今後必定越來越普

及，人類能創造「作品」的空間則會幾近於

零。

我深信，這時我若能好好說明「我是如

何下出這手棋」的理由的話，將這個理由和

這一手作為一套，還是能成為一件作品，但

撰寫「數學老人」那篇文章的作家願不願意

看成是作品，我就不得而知了。

雖然有人說，現在的 AI 不是通用型 AI，不足為懼。但從棋士的角度來說，目前的單項工作型 AI 已經夠恐怖了；我並不認為人類輸給 AlphaGo，就是人類輸給 AI，對於「AI 是人類創造出來的，所以獲勝的就是人類」這種說法也無法苟同；當人類捨棄人性的價值，願意去配合只是追求效率的 AI 所提供的解答的時候，才是人類真正的敗北。

一定有人會說，這種論調只是陷於老框架的想法，今後人類能藉由 AI 的能力，發展出新的人性。的確，第一次看到小孩們聚在一起，卻各自玩手中的遊戲機時感到很驚訝，但在不知不覺中，等電車時盯著手機確也成為自己的習慣。雖說如此，若變化大到捨棄身為動物的本性，也沒問題嗎？人類的改變，總該有極限吧。

數學老人，到底是我不可分的一部分呢？抑或只是從車窗看出去，偶然映入眼簾的稻草人？我依然沒找到答案；退一步來說，能保留看法，從不同的角度思考問題，也是「人性」的一個面向。

人類可能對倫理價值產生共識嗎？

在這個段落，請各位讀者容許我提一下自己的私事。我身為台灣人，直到十三

歲都在台灣生活，十四歲的時候爲了學習圍棋到了日本，在日本居住了四十多年。

剛到日本的頭幾年，還是高中生的我，有一次和日本友人聊到「做人的基本」這個話題，日本友人認爲，做人的基本道理當然是「不要傷害他人」，這個原則對於日本人而言，可說是共識性相當高的「最大公約數」。

然而當時的我感到震驚不已。將「不要傷害他人」作爲「做人的基本」，在此之前我連聽都沒聽過。雖說我已經居住日本一段時間，仍不禁感嘆：「原來有這樣的思考方式！」接著開始覺得「還滿有道理的」！

台灣過去曾處於國民黨政權的威權統治之下，我所接受的教育告訴我，光復大陸、解救大陸同胞是我們所要追求的目標。「做人的基本」是謹守規則，不要破壞社會秩序，接著必須鍛鍊自己，爲復興國家做出貢獻。豈止不要傷害他人，如果遇到外敵欺侮，率先殲滅敵人，是國民與生俱來的使命。

我從小就愛搞怪，不是那種聽話的小孩，但從來沒想過，世界上還有別的「做人的基本」。

如果把眼光擴大到全世界，和其他國家的人相比，日本人的思考方式也絕非「最大公約數」。我童年所受的教育，背後有其時代獨特的因素，同樣地，世界各地都

有它們特別的遭遇，日本也有從世界看來來非常獨特的各種因素。

當 Deepmind 公司被納入 Google 旗下時，Deepmind 的條件之一，就是 Google 必須成立「倫理委員會」，可以得知 AI 的開發陣營，也意識到科技的發展將會對人類帶來重大影響。但 AI 的活動範圍不受國境限制，所以管制 AI 的倫理必須是全球共通的倫理規範，但人類社會中真的存在「共通的倫理觀念」嗎？

例如深層學習需要大量數據，但也帶來很多問題；像是深層學習所用數據的質與量，是其後認知完成度的關鍵，但若資料涉及健康或個人喜好等攸關隱私的問題的話，「質量越好的資料」就是「侵害隱私越嚴重的資料」；運用深層學習技術的時候，尊重隱私權的蒐集數據方法，將會讓自身處於劣勢。

這類還算是比較輕鬆的問題，軍事層面利用 AI 開發的危懼，光是想到就讓人頭皮發麻；在各個不同的倫理觀念下所開發的 AI，被大量生產，充斥在我們身邊，這不是想像中的情景，是正在進行中的現實。

如此困難的情況之中，也還是有許多人致力於建立共通的 AI 倫理規範。我深切希望人類不只是把精力投注於發展 AI，也願意花同等的力氣，回顧今後不得不與 AI 相處的自己。

3　人類的矛盾與多種面貌

人類喜歡說謊？

從幾個角度比較 AI 和人類的不同之後，我認為人類和 AI 的差別還有一點很重要——AI 永遠是誠實的。由於太過理所當然，不會成為議題，但我們必須確認「AI 是不會說謊的」。雖然當 AI 在撲克比賽中戰勝人類時，有人認為「AI 學會欺騙人類了」！但遵照規則玩遊戲，只是一種「遊戲技巧」而已，和「說謊」是完全不同的。

比方說，在棋盤上的「攻擊」，是向對手威脅：「你若不撤兵回補，我就要消滅你嘍！」此時對手也可能會擺出「有辦法的話，就放馬過來吧」的姿態，這未必代表有誰看清其後的發展，但如果有一方無法承受風險，只好認賠以確保安全。

遊戲基本上都是照著這個原則進行，雙方都無法確實知道對方手上的籌碼，只能以掌握風險和報酬率來攻防，虛張聲勢唬人只是遊戲技巧，不是說謊；如果彼此

都看得一清二楚，那勝負在一開始就已定局了，不成其為遊戲了。

相較於誠實的 AI，人類就是會說謊——這麼說可能會引起抗議！但至少可以說，會看情況改變自己的說法，也可說是所謂的「識相」，配合周圍的氣氛，調整自己的遣詞用字。

日本圍棋界有「賽後檢討」的習慣，對弈雙方回顧比賽歷程，希望找到問題點，提升彼此的技術。比賽是殘酷的決鬥，贏的一方捲走所有，而輸的那方一無所得，但賽後檢討時將殘酷的事實放在一旁，為了在圍棋之路上精進，彼此需維持夥伴關係。

既然目標是追求眞理，賽後的討論雙方當然應該坦誠相對，說出最眞實的想法。

但事實並無法如此。當輸的一方反省「若我這樣下，形勢還很難說吧」時，勝利的一方往往會傾向於「若你這麼來的話，我就不好下了」如此的回應。如果獲勝的一方在討論時也毫不讓步，雖是堅守專業良心，有時會招來「棋盤上贏一次不夠，賽後還要再贏一次」的抱怨。

賽後討論時，對於輸掉的一方保持寬容態度，和圍棋的深奧也不無關係。獲勝的一方其實不會看清所有的變化與風險，之所以獲勝，很可能只是因為對方沒發現自己的漏洞，也可說是運氣好。而判斷情勢絕非易事，在賽後檢討主張自己的優勢，

也有是自己誤判的可能；既然真相不是一清二楚，給對方一點台階下也是「人」之常情。

除了「識相」，人類隨著自己的立場，想法也會改變，套一句不好聽的話：「屁股會指揮腦袋」。昨天還慷慨激昂主張某些理念的人，一旦情況轉變，可能瞬間倒向反對的主張；因為這個情形是想法改變，當事人往往不覺得自己在說謊，這般情形是不是該列入說謊的名單，有點搞不清楚。

就算不是存心想要說謊，但有時受到周遭氛圍感染，明知是謊言，也會不由自主地說出口。始終剛正不阿，與謊言無緣的人，我們稱之為「偉人」，正是因為人是很難不說謊的動物。

矛盾性（多種面向）是人類的本質

與其說人類喜歡說謊，我認為不妨採取「人類是同時抱有不同欲望的動物」這個觀點來看待謊言。不同的欲望讓人類採取不同的行動，從旁人看來，就是前後不一。舉一個低俗的例子就是，我們雖然衷心地想要幫助他人，同時也不希望自己遭受損失；像這般矛盾的狀況，想必誰都不陌生。

我們希望自己能成為強者，或者會將自己投影在別的強者，當強者表現出高超能力的時候會會大快人心，這是人與生俱有的感情。然而另一方面，當我們看到弱小遭受欺凌，憐憫之情會油然而生，轉而去批判「強者」的暴虐，為世界的不公嘆息，也是人類心中共有的反應。雖渴望安定的生活，但也有好奇心和求知欲，常想突破現狀；雖然嚮往自由，但束縛他人或被束縛，也會有獲得滿足感的時候，對於如圍棋必分勝負的戰鬥感到痛快淋漓的同時，也會被如文學般，無可較量勝負的世界所吸引。我們有時真的會說謊，也會為了過得舒服一點調整思考，同時也祈願自己盡可能誠實的度過一生；「活著」也許就是這麼回事。

「下棋」可以分成「下」和「棋」這兩部分，這個看法也可反映出人類本質中所具有的矛盾。愛下棋的人都想將自己的「棋」發展到登峰造極，也想徜徉在「下」的樂趣中，但兩者所追求的方向恰恰相反。一旦將「棋」發展到極致，「下」的樂趣就會被剝奪。猶如白鶴報恩的故事，當農夫窺見妻子真面目其實是白鶴的瞬間，就為兩人的幸福生活畫下了句點。

這般情形幾乎可以想成是，人類為了避免「欲望滿足後失去人生目標」，而在自己內心準備了「敵對性欲望」，人類藉由相反方向的欲望互相牽制，取得平衡，

這大概也是人類煩惱的由來。

AI 的老實讓我無法相信它

AlphaGo Zero 的棋力，已讓人類望塵莫及，無法追趕；它的演算法比以前更加俐落，更加優雅；AlphaGo Zero 除去多餘的部分，展現了既強大又優美的成果。但我認為，這是因為它能夠只朝「提高完成度」這個單純的目標邁進，才能達到這麼完美的成果。雖說深層學習的出力，無法說明與學習過程的因果關係，至少 AlphaGo Zero 本身應該是一個「無矛盾」的系統，否則無法順利運作。

相較於此，人類的本質充滿矛盾；AI 現在也開始邁進負責決策的領域，若 AI 對人類矛盾的本性沒有理解，就做出影響人類的決定，對人類來說一定不是可喜的事情。「因為 AI 不會說謊，所以無法相信它」這是我的直覺。

傑米斯・哈薩比斯先生宣稱在圍棋之後，將要挑戰「腦的可視化」，如果能明白人類大腦的運作，就能讓 AI 更加理解人類，為人類帶來幸福，這是開發陣營提出的推論。但腦的可視化涉及微妙的問題，在能不能做得到之前，就必須面臨人類尊嚴的問題、隱私權的問題，再加上政府的手可能伸進這些資訊，此方向將是影響

人類社會根基的重大挑戰。

況且「圍棋的 X DAY」和「將人類大腦的運作可視化」真的是同一個方向的發展嗎？我可以說的是，腦的運作不像圍棋那麼一清二楚，無矛盾的 AI 就算能窺見人類的私心，它也能同時看見在其背後的人類對自己良心的期盼與糾葛嗎？

若問 AlphaGo 會不會「下棋」，我認為它不會下。因為「下」是需要靠人類的手臂，AlphaGo 沒有手，所以無法「下」棋，這並不是開玩笑，「棋」屬於客觀，可與 AlphaGo 共享，但「下」的有趣，是人類主觀的專利；「下棋」不只是棋盤上的行為，而是兩個軀體的互動。

太過理所當然的事物往往會被忽略──與 AI 所生產的棋譜不同，人類的圍棋，是活生生的兩個人創造的，對弈中的這兩個人誰也無法取而代之。一局棋是在對局的時空下兩種個性的交鋒，和 AI 所生產的棋譜不同，再也沒有第二遭。無可取代，獨一無二，這不正是人類基本的尊嚴所在嗎？

適合 AI 的工作

或許可以假設，因為人類有方向不同的欲望，讓自己身陷矛盾，孕育出文化、

藝術等苦惱的結晶。或許可以冷眼批評，身懷矛盾的人類每當遇到問題的時候，總是選擇讓自己最好過的思考方法；人類有時會將矛盾化爲養分與動力，度過考驗持續前進，但從無矛盾的 AI 看來，人類如此的生存方式，以及所締造的歷史，它會覺得「優美」嗎？

若 AI 是只具有單一方向性的系統，讓它參與社會裡具有人類多重面向要素的領域，如藝術、政治工作等，應該是說不通的。

人類並不是單憑「結果」決定事物好壞，而是自己究竟能不能夠「接受」。例如隔壁在施工，雖然讓你處處不方便，但若對方有好好拜訪，打招呼，就很容易接受；若對方不聞不問，就算沒什麼大不了，還可能會因此被激怒；「接受」，是由感受自己的人格受到認同，尊重而生。從這個意義來說，本質上不具有人性的 AI 參加政治決策，不是尊重「人性」的做法，不管做出什麼樣的決策，都難以被人類接受。

關於 AI 的「藝術創作」或用 AI 來評估人類作品也是一樣。例如人所以會覺得簡潔的數學算式或演算法「具有美感」，是因爲人類所身處的世界和自身都混沌不明，從這些精練的公式，可以看見從世界和自身中所提煉出的精華。但一開始

就從演算法而生的 AI，它所認定的「美」，自然也與人類大相徑庭；AI 所創作的「藝術」，和人類的創作意義完全不同，AI 對人類作品所做出的評價，也必無法讓人類接受。

所以和人性沒有直接關聯、方向單一的領域會比較適合 AI。AI 到目前為止已經發揮作用或是未來值得期待的領域，包括節約能源和解析蛋白質構造等等，AI 可以幫助我們提升生產量和釐清基礎知識，將來還有很多 AI 可發揮的空間。

進入 AI 社會後，人類更必須多多觀察自己，努力建立共同的認知與價值觀。如果人類無法區別 AI 和自身的所作所為，社會將被迫越來越站在 AI 的觀點，以效率和完成度的判斷基準來處理事務，甚至會有一些尊 AI 為師的人，出來積極推動這樣的價值觀。人類社會的發展就像自駕車一般，原本以為方向盤還握在自己手中，但有一天驚覺方向盤早就沒了，只能任由自駕車帶路，屆時後悔也來不及了。

與 AI 相處所感

以下的看法，只是由對 AlphaGo 的理解所萌生的感想。現實生活中不時可見對 AI 的誤解。像是對於還沒有發展成熟的 AI 產品，有些人往往會批評：「所

以 AI 還是不能用嘛！」AlphaGo 在與李世乭對戰的第四局陷入混亂，也讓有些人

主張：「看吧，果然 AI 是非常危險的東西！」但如果是技術可以解決的問題，

升級調整後的 AI，所能做到的水準遠超乎人類想像。就像與 AlphaGo 對戰後的柯

潔，只好吐出「它簡直就是神！」的比喻。當 AI 改善原先做不到的事，達到超過

想像的程度時，雖與神無關，但容易讓人誤以為它是神，覺得可以將重責大任交給

AI，這是人類在思考關於 AI 的問題時，容易落入的陷阱。

　因為資訊不足所導致的齟齬，也不能忽視。由於最重要的資訊只有一部分的人

才知曉，社會大眾在缺乏充分資訊的狀況下，即便進行討論，也難以得出有意義的

結果。先前介紹 AlphaGo Zero 論文時，已經提過這一點。對於 AI 有疑問的人無法

取得充分的資訊，只能取得破碎的訊息，根本無法架構出有意義的論點，明顯的「資

訊落差」，導致討論本身失去意義。

　很多人說 AI 就像菜刀一般，好壞端憑如何使用。這是在面臨新的科學技術時，

我們常聽到的話術，但是套在 AI 上不太對吧？現在被擔憂的不是 AI 這把菜刀怎

麼用，是在擔憂 AI 會不會讓烹飪這個行為喪失意義，如果硬要把 AI 比喻為菜刀

的話，必須擔心它從櫥櫃自己飛出來；像這類的論調，大部分都由技術開發陣營所

提出，往往轉移討論焦點，無法深入討論問題。

關於人類是否要把決定權交給ＡＩ，也有見解認爲：「反正人類自己也不知道該怎麼辦，交給ＡＩ就沒問題了吧。」的確，人類所知有限，但這是自古以來的問題。人類在所知有限的狀況下一步一步地摸索，從慘痛的經驗與長期的對話，建構今天的世界；在經歷各種考驗後，「不比誰的拳頭大、尊重所有個人」——人類不是剛要往這方面開始行動嗎？如果只因「反正人類也不知道該怎麼辦」的理由，捨棄迄今的發展方向，等於捨棄人類本身的歷史，否定人類至今所創造累積的成果。

最後，「ＡＩ將對人類全體造成危機」的憂慮意見依然絡繹不絕；雖然以開發陣營爲主的另一方也提出反駁，但對於這些反駁的意見，我有三點疑問：

① 開發團隊一方面主張外界對ＡＩ的疑慮是杞人憂天，一方面又獨佔相關資訊。

② 就算資訊全都公開，對於ＡＩ所可能帶來的風險，目前人類的認知究竟夠不夠全面，開發陣營沒論及這一點（其實沒有人了解ＡＩ的全貌，AlphaGo Zero 的論文由十七人合著，即便是哈薩比斯也不清楚所有細節）。

③ 論述ＡＩ的風險很低的根據並不明瞭（雖然資訊被獨佔也是原因之一），大

部分的論述，依然構築在只由人類建立的、至今的推理體系上面。若標榜ＡＩ將帶來新的社會，理應會有ＡＩ與人共存的新體系與新思維；但開發陣營卻很少說到這一點。若無法描繪ＡＩ加入後的社會，為什麼能預測ＡＩ風險很低呢？

就算重要的科學技術對人類有所助益，開發陣營有責任證明該技術對人類沒有威脅，這也是人類從慘痛經驗得來的教訓；ＡＩ的影響力遠比過往的科學技術還大得太多，人類必須花上與開發同等的心力，放在檢驗的上面。

結語

人類到目前為止，都在尋求讓事情「做得更好」的方法。事情做得越好就越有價值，這也是社會運作的機制。人生的過程就是在追求完美的工作，而工作的好壞象徵個人的成敗。

以圍棋而言，ＡＩ能夠做得最完美，的工作就是「全解析」，然而這樣的發展不會把我們帶向天堂，只會將我們推到另一個極端，一無所有的荒蕪地獄。「完成度」除了是判斷工作好壞的基準以外，還有促進過程與內容更加充實的一面。工作之所以讓我們感到充實，不只是因為結果，還包括過程和內容這些屬於個人的經驗。

AI 出現之前，人類很自然地把「追求理想結果」視為目標，在這當中，我們可以「自動地」得到過程與內容。長久以來，人們為了達到完美，不斷努力，在歷史源流中留下豐富的遺產。

而今後，我們沒有過程就能得到完美的成果，反過來說，再怎麼努力工作，也無法得到最好的結果。藉由 AI，人類好似可以享受完美成果，卻瀕於失去過程與內容的險境。今後的人類，被迫一邊與比自己完美的成果共存，一邊還必須繼續追求自己的過程與內容。

人類只有不隨波逐流，不被蠱惑，正視 AI 和人類的差異性，才能創造出真正的屬於自己的過程與內容。比起追求完美就能「自動地」獲得這些成果的時代，這實在是一場漫長的苦戰；這是人類獲得完美成果的代價，也是新時代加諸於人類的新的矛盾，因此，不躲閃、不逃避、繼續戰鬥下去，也正是人類的價值所在。

隨著 AI 的進化，也引發「人類智慧為何？」的討論。「勇敢正視自身的矛盾，在矛盾之中找出該走的路」，我認為這就是人類的智慧。

後記

這兩年間真不知從何說起。從不抱任何疑慮，認為自己是在「教電腦下圍棋」的日子，到電腦挑戰人類、戰勝人類；而這還不是終點，圍棋 AI 還持續精進，正將人類遠遠地拋在腦後，人類需要看它的對局資料，才能約略理解它一手棋的用意。

就算是現在，每當早上起床睜開眼睛，還會懷疑這一切只是一場夢，對於圍棋棋士來說，在這短短的時間內，迎來的卻是翻天覆地的巨變。

這麼說來，數千年陪伴人類，幾乎沒有改變任何面貌的圍棋，又是多麼偉大！在圍棋世界悠遊的無數人們，跨越時空，對圍棋的內容和我們有共通的認知，而歷史上無數的大變化，不曾讓人類遊圍棋的喜悅造成任何改變，這般的事實還是讓我感到驚嘆不已。

玩遊戲和繪畫一樣，可說是人類的基本需求。無論是圍棋或繪畫，都讓大人重新回歸孩提的時光。當人類剛開始畫畫的時候，最大的目的就是「畫得像」，不過，

211

隨著相機問世，人類畫得再怎麼像，都敵不過相機。但人類並沒有因此輸給相機，反而從原先「畫得像」的桎梏中解放，得到了更廣大、更豐富的繪畫世界。圍棋本是一心一意的追求「距離勝利最近的一手」的世界，現在雖然出現圍棋 AI 這個不可能取勝的對手，但我堅信圍棋必能如繪畫一般，藉著這個契機打開新的地平線，邁向下一個舞台。我也衷心期盼，社會能發揮人類的智慧利用 AI，讓我們從原先「追求效率」的思考模式中解脫，從更寬廣的視野出發，追求人類整體的幸福。

本書的寫作過程中，非常感謝電氣通信大學的伊藤毅志老師、DeepZenGo 的加藤英樹先生，UEC 研究會的各位成員，還有 GoTrend 團隊的夥伴提供協助。

另一方面，本書的目的在於讓沒有接觸圍棋的社會大眾也能了解這個議題，不過我身邊的人大都有接觸圍棋。編輯島村典行先生從社會大眾的觀點出發，提出很多建議，也對我的內文加以潤飾，讓本書變得更容易閱讀。非常感謝各位的協助，讓本書得以問世！對我來說，本書也是我傾盡全力的戰鬥。雖然不知勝敗如何，然而在 AlphaGo 所帶來的巨變中，如果能讓各位感受到圍棋的有趣之處，身為棋士便沒有任何遺憾。

二〇一七年十二月　王銘琬

國家圖書館出版品預行編目資料

棋士與 AI：Alpha Go 開啟的未來 / 王銘琬著 ;
林依璇譯 . -- 初版 . -- 臺北市：大塊文化 , 2018.10
面 ；　公分 . -- (Smile ; 157)
ISBN 978-986-213-918-9(平裝)

1. 圍棋

997.11　　　　　107014411

LOCUS

LOCUS

LOCUS

LOCUS